U0047722

器·物·無·聊·

與13位
日本陶瓷藝術家
的一期一會

——林琪香

序

用平底土鍋做意大利麵時，腦內便浮現大谷哲也先生那灑滿了陽光的家——於忙碌工作的縫隙裡，填滿生活小趣味的大谷先生。用鐵繪小碗盛味噌湯時，鼻子便嗅到於城進先生家時吃到的湯麵的香氣——總是氣定神閒，對新鮮事物張開懷抱歡喜迎接的城進先生。把馬鈴薯沙拉放於青花小盤時，耳畔便響起在市野吉記先生車內聽到的爵士樂曲——滿身溢發著對陶瓷的熱情的市野先生。將餅乾起司放在黑白碟子作為點心時，嘴裡就漾起了矢島操小姐分我的半個奶油麵包的甜美——羞澀靦腆輕聲細語的矢島小姐

……

數年前，我開始逐少逐少地收集陶瓷器皿，大多是於旅行時在當地的陶藝店遇上的，也有些到陶藝產地直接搜來，讓自己在每頓飯餐時，想起旅程裡的愉快與不愉快（不管愉快與不愉快，通常後來都會演變為美好回憶）。

器皿漂亮、易於親近且各有表情，相近的白化粧碟子，出自不同陶藝家的

2

手，便展現出截然不同的氣質。是怎樣的人製造出如此可親的器皿呢？是怎樣的生活與環境，滋養著他們的心靈與雙手，教他們提煉出如此直率、如此坦誠的生活藝術品？器皿連結著我與陶藝家們，我希望能真實地認識點綴我生活的人，抱著這份單純的好奇心，我開始製作這本書。

從三重縣到沖繩，我探訪了十三個製作陶瓷的地方，大都是陶藝家的工房，也有如小鹿田燒之里般，是聚集了工匠的陶瓷產地。在製作這本書的初期，我對陶瓷幾乎一竅不通，期望著以此為藉口，跟陶藝家們學習，增加對這門工藝的了解，採訪之時，不時都提出關於陶藝技術的疑問。我曾一度想像這將成為一本適合陶藝入門者的工具書，然而在寫作的過程裡，這想法卻一點一點地遠離我。

記得在高知縣與小野哲平先生見面後，在從陶窯回到車站的車程上，直率的他，狠狠地擲下一句：「討論製作技術等，太無聊了吧。」我如夢初醒，想來跟小野哲平先生相處的半天裡，這個內心如火的陶藝家，跟我談人性的暴力，談自己年輕時對生命的困惑，這些故事深深打動我，甚至叫我忘記了向他請教造陶的竅門。

事實上，在多個訪問之中，最吸引我的，從來不是燒製陶瓷的溫度，或是塗抹釉藥的方式（當然，我對此也興趣盎然），而是陶藝家們在他們製造的小小國度裡，如何與自然共處，又如何克服自然給予他們的難題。雖然無法用文字說明，我總隱隱約約地感受到他們與腳下泥土微妙而親密的關係，彷彿化為了無以名狀的元素，滲透在器物之中，而這些元素是如此的迷人。比起陶藝本身，我大概對這更感好奇。

「真的很美呢。」若聽到一位畫家看著自己的作品時如此說，或多或少會感到對方的自傲，但很奇妙地，每當陶藝家們不由自主吐出這一句時，我都沒有這感覺。他們不像是稱讚自己，彷彿是在讚歎火、讚歎泥土、讚歎以石材與木材燒成的灰造成的釉藥、讚歎自然，讚歎自然的奧妙。大自然從來不聽使喚，進窯後的陶瓷，在火舌吞吐過後，成品不一定如自己所想，有時給催毀，有時則帶來驚喜。此時他們只好抱著謙卑之心，聽候大自然的發落，閱讀祂，理解祂，然後迎合祂。陶藝家們抱著心裡對美的執著，跟大自然結伴，將抽象化為形體，成為美麗的陶瓷器物。

器物太無聊……不，器物不無聊，只是器物蘊含的情感與故事，更為動人。

4

至少對我來說是這樣。最終《器物無聊》並沒有成為一本實用的工具書，而只是一本描述陶藝家世界的故事書。希望大家讀過後，在用餐之時，捧起飯碗，會感受到跟以往不同的重量。

在這裡特別感謝所有接受採訪的陶瓷藝術家們，友善地接待我這位無知的訪客，耐心地告訴我關於陶瓷的總總，並分享他們對工作與生活的熱情。

另外，也非常感謝埼玉縣的ギャラリーうつわノート[1] 及 Meetdish[2] 的幫忙，替我聯絡部份陶藝家。

1. ギャラリーうつわノート（Gallery Utsuwa Note）：埼玉縣川越市小仙波町 1-7-6

2. Meetdish：大阪市中央區本町 4-7-8 加地 Building 一樓

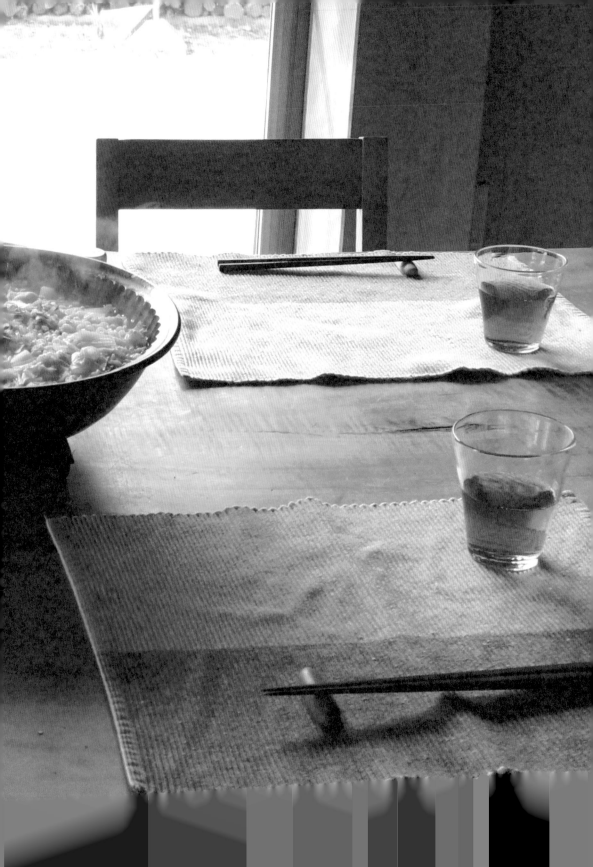

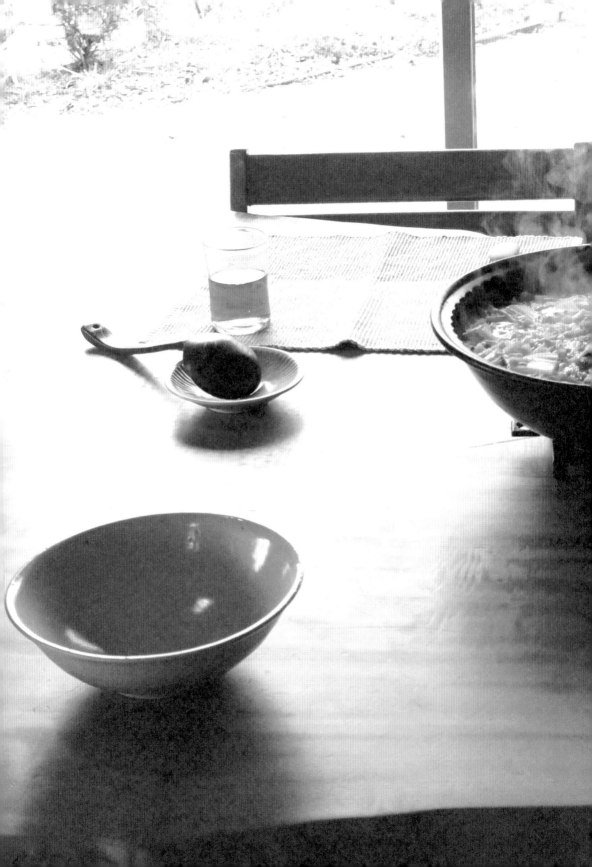

目錄

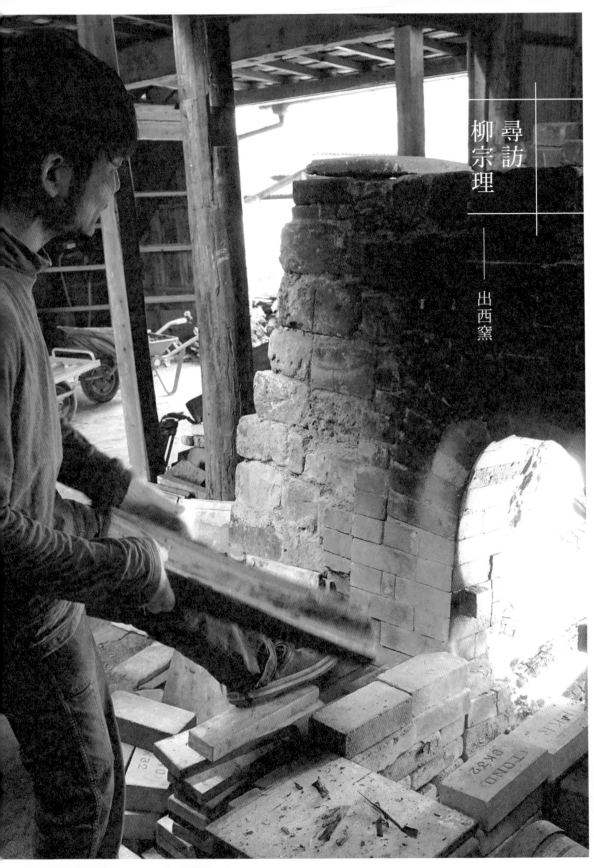

尋訪柳宗理 ——出西窯

島根縣，別自暴自棄

日本每個縣都有各自的象徵性卡通人物，香港人最熟悉的該是來自熊本的Kumamon，而島根縣的象徵卡通人物，則是名為吉田君的小男生。吉田君總說些自暴自棄的話，例如島根縣是全國第47位最有名的縣（日本只有47個縣）：又或是出雲大社比縣的名字更為人熟知。聽來也不奇怪，因為連日本人也常混淆島根與鄰近的鳥取，又或是將二者混為一談，喚作「鳥取那邊」。

彷彿就沒有其他留得住旅客的了。

休息時間的十五分鐘過去，我再次步上往出雲市的高速公路巴士。大部分旅客在到達出雲市前的松江市便下車了，松江市算是島根縣的繁華中心，至於出雲市，除了出雲大社及名產蕎麥麵之外，彷

來的他，大概就沒有閒情欣賞湖光山色了，何況那時他專程到出西窯的目的是為父親造骨灰罈。

昭和26年（一九五一年），柳宗悅千里迢迢來到島根時，也看過大山的風光吧。十多年後的昭和37年（一九六二年），柳宗理跟父親同樣以出雲市的出西窯為目的地，當時親自駕著小汽車從東京到

積雪。在島根縣民心中，大山的地位如同富士山之於靜岡縣民，同樣也是穩住他們內心的重要象徵。

山頂處禿禿的不見青綠，此時已近夏天，若早點來，即使是在立春，仍能看到山頂白皚皚的殘留著

站在高速公路休息站門外，邊喝著罐裝綠茶邊眺望遠處的大山。大山是山的名字，宏偉的一座，近

之前在網上讀過太多吉田君的口不擇言，便誤以為島根縣真是個乏善可陳的地方，然而巴士才走進

島根縣之內便感受到這地方對自己的召喚。公路穿過之處兩旁都是長了茂密樹木的山巒，山巒下也

是綠油油的田野，藍天在頭上也在腳下，剛插下的一株株秧苗還疏疏落落短短小小的，水田就順手

抓片藍天把自己貼滿。

即使來到出雲市的市街，仍感到自己被自然包圍，山一層又一層地襯托在低矮樓房的背後，稱不上

是迷人的景致，卻也賞心悅目。這樣的自然環境孕育了各種的民間工藝，例如出西窯就在離車站不

到十分鐘車程的佛經山下。東京都、岡山縣、鳥取縣都設有一間收藏當地民間工藝品的民藝協會，

唯獨島根縣是全國唯一設有兩家的，其中一家便在出雲市。在柳宗悅推動的民藝運動之中，島根縣

算是特別的存在，著實沒有自暴自棄的道理。

民藝運動與出雲市

柳宗悅在一九二六年，與陶藝家河井寬次郎、濱田庄司等發表了「日本民藝美術館設立趣意書」，

被視為民藝運動的開端。「民藝」二字是柳宗悅開創的，亦即是民間工藝，與藝術品不同，創作民

藝的工匠們從不留名，因為創造每件民藝品的都不單是捏製陶瓷的工藝師，還有煉製陶土、製作釉

藥的工匠們，甚至啟迪他們的傳統與前輩們。民藝之中不含創作者個人的特質，只有根據風土及用

途而衍生的想法，是一個無我的世界。柳宗悅常談「用之美」，意思是「因使用而誕生的美學」，

民藝若不保守其用途便談不上美了。

柳宗悅於一九三六年在自己的宅邸旁開設了首間民藝館，展示收集自全國各地的民間工藝。出雲市

的一家，則是在身任醫生的民藝運動推動者吉田璋也的鼓勵下開設的，展出島根與鳥取等地的工藝，

器物之外還有藍染布藝等。我到埗的翌日便到出雲民藝館去，還沒正式細看展品便先被建築物吸引，

那簡樸而沒有半點裝飾的房子，與民藝運動的思想如此貼近。後來才知道那原是一戶叫山本的農家

的米倉，山本家現時還住在同一組建築的別幢房子內，與民藝館共用一個庭園，也不介意陌生人常

在附近打擾，借出了米倉展示這些與當地生活密不可分的藝術。

為了協助各地的陶窯製作出迎合現代用途的器物，包括柳宗悅等多位民藝運動的推動者不時走訪各

地的陶窯，而位於出雲市的出西窯也是其中之一。這次來島根縣的其中一個主要目的，便是想看看

出西窯，除了因為他們美麗的器物之外，也因為他們的創辦故事。

昭和22年（一九四七年），正值二戰之後，日本戰敗，多多納弘光以及他的朋友井上壽人、陰山千

代吉、多多納良夫及中島空慧等五位19至20歲的年輕人，創辦出西窯的原因是希望創造出一個無分

彼此的共同體，期望用自己雙手建立理想國，在那裡沒有誰比誰高等，沒有誰比誰卑微。創業之初，

五人對陶藝幾乎一竅不通，而且各有自己本業，有的務農，有的則在國家鐵路公司工作，除了多多

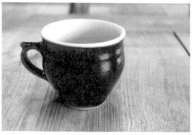

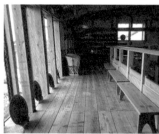

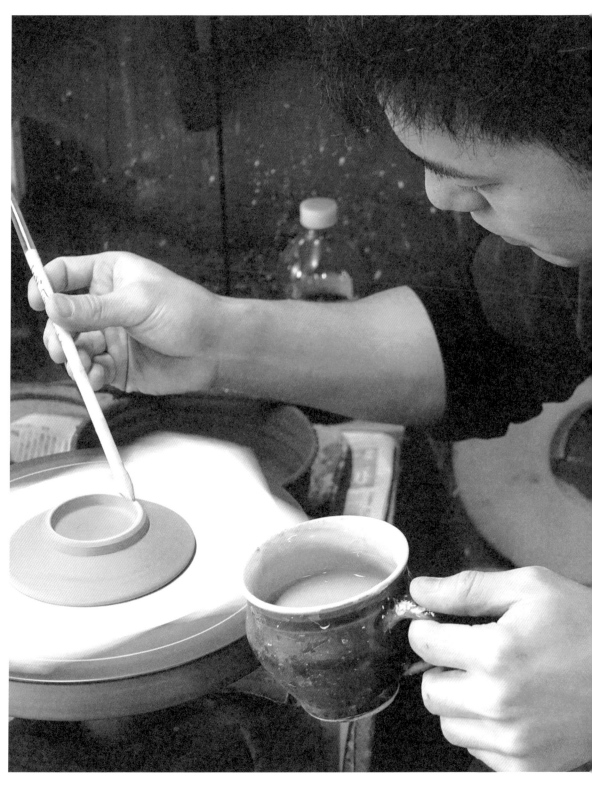

納弘光之外，其他人都只能在工餘時抽空參與。他們參加了松江市辦的窯業指導，嘗試磨練自己的工藝技術造出陶瓷藝術品，卻一籌莫展。後來，弘光讀到柳宗悅的著作《我的念願》，了解到民藝的種種，才萌生起製作日常器物的念頭。再後來，積極協助推動新的陶窯的民藝運動推動者來了，河井寬次郎來了、濱田庄司來了、柳宗悅也來了，指導他們創作出簡樸而貼合生活所需的器物。從寂寂無聞到今天於日本國內幾乎無人不知，出西窯至今仍是一如最初，是陶工們彼此相依的共同體。

到訪出西窯

計程車從出雲市車站出發，繞到通往佛經山的路，經過了田野間的小路時看到幾家相連的木建的民家，那就是出西窯了。最顯眼的一家的外牆以玻璃建成，是出西窯製品的展示館，稱為無自性館：

無自性，將自我化為無，是出西窯工匠們的信條。

「再過一星期，東西會比較多啊，現在正在燒製呢。」之前跟我常通電郵，負責管理無自性館的磯田博之先生說。我稍為看了一圈，商品果然是零零落落的，燒陶也有「季節性」，造好了一批能填滿整個登窯的，才開始各個燒製程序。出西窯用的是登窯，以薪生火，一開窯，工匠得連續顧火顧四十至五十小時，工場上的煙囪的黑煙裊裊冒個兩三天。

16

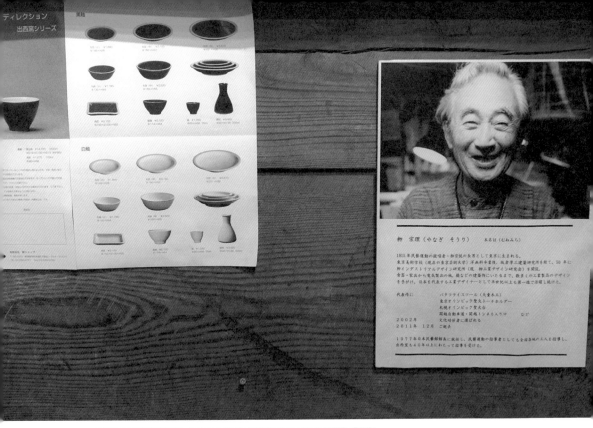

黒釉

白釉

柳 宗理（やなぎ そうり）　　本名は（むねみち）

1915年民藝運動の提唱者・柳宗悦の長男として東京に生まれる。
東京美術学校（現在の東京芸術大学）洋画科卒業後、坂倉準三建築研究所を経て、50年に
柳インダストリアルデザイン研究所（現、柳工業デザイン研究会）を開設。
食器・家具から電気製品の他、橋などの建築物にいたるまで、数多くの工業製品のデザイン
を手がけ、日本を代表する工業デザイナーとして半世紀以上も第一線で活躍し続けた。

代表作に　　　バタフライスツール（天童木工）
　　　　　　東京オリンピック聖火トーチホルダー
　　　　　　札幌オリンピック聖火台
　　　　　　関越自動車道・関越トンネル入り口　　など
2002年　　　文化功労者に選ばれる
2011年　12月　ご逝去

1977年日本民藝館長に就任し、民藝運動の指導者としても全国各地の工人を指導し、
出西窯を40年以上にわたって指導を受けた。

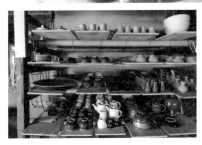

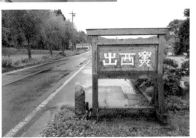

磯田先生讓我在無自性館一側的自助咖啡館稍息，我從架子選了一口出西窯製作的杯子，倒了杯咖

啡，在長凳上坐下來。手中那口塗了黑釉的杯子，鼓起的杯肚剛好貼在手心，咖啡的溫度也直接傳

到手心裡。杯子上的黑釉凹凹凸凸的如柚子皮，撫著時感觸特別好，從黑中透出的棕色其實是陶土

燒過後本來的色彩，杯耳的上方凸出了一顆像個小鼻子，本以為只是個裝飾，單手拿著杯子後才發

現，姆指剛好壓在「鼻子」上，杯子拿得格外穩。民藝器物，不撫過不用過，便無法完全理解它的好，

而這「好」也是「剛剛好」，是工匠們考慮著使用時的種種，添加減去慢慢捏成的。

用大地提煉的工藝

出西窯的工場就在無自性館的旁邊，我依著磯田先生的指示，到工場後找叫井上一的陶工。井上先

生聽我說想看看煉陶土的過程，於是帶我穿過放滿了剛素燒好的器物的倉庫。未塗上釉藥的器物現

出粉紅陶土的器物，如同赤身露身，我彷彿誤闖大浴場，居然有點不好意思。剛好正在下雨，井上

先生隨手在門前取了把傘遞給我，然後走到馬路的另一邊，指著不遠處一堆長滿了雜草的泥土。「十

多年前山的另一邊開始建公路，挖出了很多黏性強的泥土，我們便開車去載回來，載回來的夠我們

多用十年。」井上先生說每年出西窯都用上數噸陶土，煉陶土需先把泥土中的雜質除去，然後分三

次讓土壤沉澱去除水分，再任它風乾成耳珠滿了韌度，過程大約要一個多月。「十年後陶土用光了，

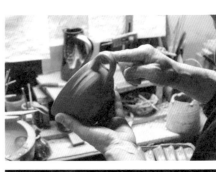

用別的陶土造出來的成品會跟現在的不一樣嗎？」我問。「或多或少呢，只能盡量減少差異了。」井上先生答道。

井上先生想帶我看造器物的過程，於是又走回工場去，來到工場的石地，他停下腳步。

「你不是很喜歡出西窯藍色的釉藥嗎？那叫吳須釉。」他用力踏了地上炭地的石塊兩三下，「把這石用一千五百度燒成灰，就能調配成吳須釉了。」聽罷我看著腳下的土地感到奇妙不已，剛才我才在無自性館中選了個吳須釉的碟子，湛藍的釉藥色彩飄忽不定深不見底如大海，原來那柔和的海來自堅實的土地。從陶土到釉藥，出西窯都親自煉製，材料也是來自這片與他們如此親近的土地，離開了這片土地的話，製出來的工藝就換了模樣。

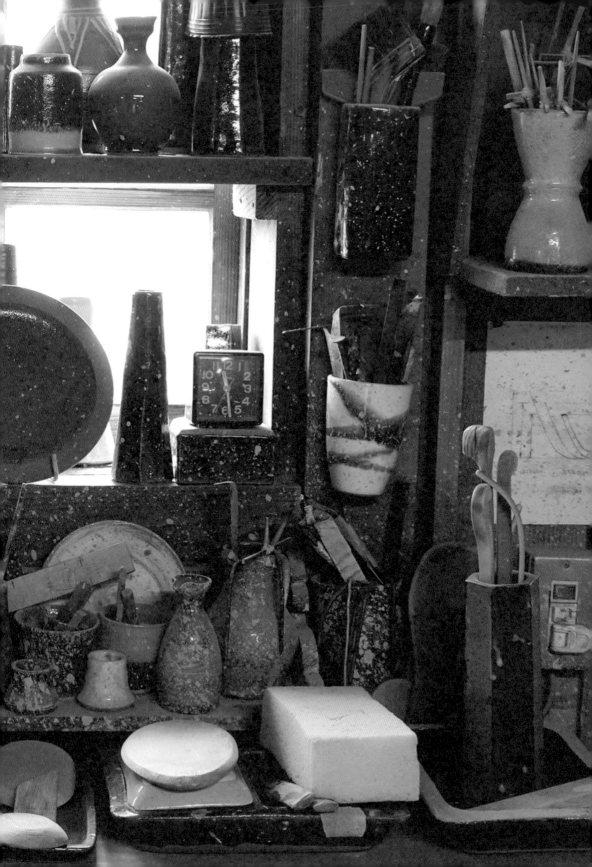

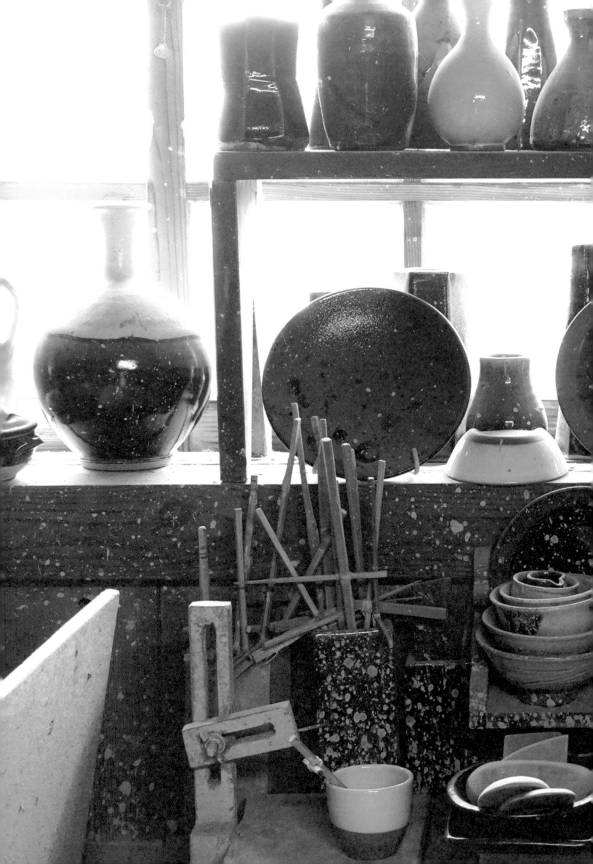

柳宗理與出西窯

井上先生今年58歲，在出西窯中工作了三十多年，而他的父親，正是出西窯的創辦人之一井上壽人。

柳宗理初次來到出西窯時，井上先生才不過三歲。

在無自性館中張貼的一張紙說明柳宗理初訪出西窯的趣事。那天天氣很熱，柳宗理一到來便把衣服都脫下，裸著上身，只穿著內褲，把帶來的骨炭壺石膏模放在工匠們跟前，說：「來！開始吧。」

後來聽說他對造給父親的骨炭壺愛不惜手，又多造了些，共十個，其中一個給自己，給父親的上面寫了個「宗」字，自己的則寫了個「理」字。被問到數十年後才用得上，現時要怎收藏時，柳宗理笑說：「放鹽太鹹了，就先放砂糖吧。」井上先生稱柳宗理為宗理老師，說宗理老師是一個很風趣親切的人，另一方面，卻又非常嚴謹。

井上先生在十多年前開始為柳宗理製作器物，現時這些器物已成為出西窯的固定商品。初與柳宗理合作時，井上先生已有近二十年的製陶經驗，但成品卻不時被柳宗理否定。「器物只是大了兩三毫米已被宗理老師視為次貨了，會被放在次貨區減價發售，有時我想，其實也沒甚麼大不了吧，但宗理老師自有他的堅持。」

我們一起回到無自性館，磯田先生替我電召計程車，在等車子到來時井上先生問我往後的行程，我

說預約了位於立久惠峽的旅館，想看看那傳說中的峭壁，翌日則會到足立美術館。「都是很美的地方呢，雖然下雨，但也得好好逛逛啊。」井上先生說。我突然想起問道：「井上先生很喜歡陶藝嗎？」

井上先生側一下頭，想了想：「不。嗯……只是工作罷了。」

剛才於工場內，我站在各個陶工背後細看他們工作，大家都弓者背，或者在陶輪前如表演魔法般，將一團陶工瞬速捏成杯子碗子，或是將釉藥仔細地澆在素燒好的器物之上，像在為它們添上華衣美服。陶工們到底喜不喜歡陶藝呢？不過喜歡與否或許不重要，他們如同修行般，把自己褪去，把喜不喜歡都褪去，才能做出如此純淨、如此忠誠的器物。

計程車還有十分鐘才到達，再挑一個杯子喝杯咖啡吧。

● 出西窯

交通：從出雲駅轉乘計程車，車程約十五分鐘

將世界放在
碗子裡

—— 城進

客飯廳的一角，我稍微轉動茶壺，調整一下拍攝角度，手中照相機的快門滑過咔嚓一聲，在另一邊，傳來刀子落在砧板上的咚咚，伴隨著青菜被切開來清脆的嚓嚓——城進先生的太太，正在為我們準備午餐，剛剛被切成絲的高麗菜，在下一秒，就要被投進闊大的土鍋裡，與其他材料混在一起，被煮成清湯，再下個麵，便成為簡單的午餐了。

那土鍋呈半球形，比家裡的洗手盆還要大，能作煮食用的鍋子，也充當盛菜的器皿，煮好後直接往桌上擱，鍋子不深，圍桌而坐的人都能清楚看到鍋裡的內容。食物用嘴嚐，用眼睛吃，肚子眼睛都溫飽。在工房裡埋首做陶器的城進先生，沿著香氣到飯廳坐下來，等待著妻子為自己盛麵。麵是妻子做的，而土鍋、盛麵用的陶碗則是城進先生造的。

城進先生的工房位於伊賀市一處叫丸柱的地區。伊賀最有名的，除了忍者以外，就是當地生產的土鍋。現時市面上找到的土鍋的原材料，一般都是以混合黏土造成，在黏土之中，混入了採自南非或中國一種名為葉長石的礦物，以增加器皿的受熱能力，在直接用火烤時才不易裂開。而伊賀出產的黏土，是三四百萬年前，埋於古琵琶湖底的，因為長石含量高，不需要混合任何物料，造出來的器皿便能於明火使用。日本著名的土鍋生產商長谷園的工房，便是座落在這地區。

25

傳統的伊賀燒極為樸實，器物上的裝飾，頂多生產過程中任由竹箆留下波浪狀的紋理，名為「山道手」，另外，簡單的格子圖案，也經常出現在伊賀燒上。燒陶時燃燒的松木炭燼落在器物上，形成玻璃般的綠色透明天然色澤，以及自陶土滲出的棕紅，都是伊賀燒的美感所在。

丸柱是伊賀燒的重要產地，城進先生的作品卻幾乎與伊賀燒扯不上任何關係。「現時在丸柱的陶藝家們，大多數都沒有追隨以往的美學了。我不做伊賀燒，但能利用這裡優質的土壤，做自己喜歡的東西，這是我喜歡丸柱的原因之一。」

城進先生與妻子是京都精華大學美術部的同班同學，妻子畢業後在丸柱的長谷園工作，因此城進先生也經常來訪。造陶的地方，若用柴窯來燒，總會弄至峰煙四起。城進先生見鄰近不少建築物都長著長煙囪，不時冒著濃濃的白煙，那些都是陶藝工房，心想這裡大概是自己建柴窯的最佳地方。於是，十多年前，在他決定建立自己的工房時，便遷到丸柱來。城進先生的作品美學或與伊賀燒無關，但伊賀燒所在的環境，卻成就了他的陶藝。

早幾天往大阪的工藝店 Shelf，看到一只青磁釉的碟子，混著淡藍的淺青色，有點像韓國的磁器，愛不惜手，一看創作者名字，原來是城進先生的作品，因為與他向來的風格大不相同，初時頗感詫異。

「城進先生甚麼都造呢。」在他的工房之內，細看房子裡各個角落擺放著的作品時，我情不自禁地吐出這一句。鐵質成分較重的白灰釉茶器、粉引的食具、土鍋、耐熱的單手鍋子、以柴火燒成的花器，還有他最為人熟知的鐵繪器物……「我大學時的老師是一位很多才多藝的人，擅長用陶輪，也會做泥染，他喜歡造大型的作品，也造食具。我想我是受他影響。」城進先生邊享用著太太做的午餐，邊跟我談起往事。他說，在學時因為學校設備完善，又有同學幫忙，故此曾做過二米高的巨型作品，但他始終鍾愛器物，把自己造的東西交到使用者之手，快樂得難以言喻。

世界性的陶藝

有些器物驟眼看去，便會直覺它適合用來放哪種料理。淺碗該配上日式的麻醬小菜，四吋多的碟子就用來分菜，如清水燒般華麗的陶瓷，似乎只適合和食，放進西洋料理便怪裡怪氣。城進先生的鐵繪器物，卻超越了人們直覺，說不清甚麼特定用途，因為似乎甚麼都用得上。我跟前的正是一口城進先生造的器皿，比碟子深一點，說是碗，碗口又比一盤的寬，此時用來盛湯麵，若用來盛意大利麵似乎也無不可。看它們如此纖細如此輕巧，算是日本工匠們對於易取易用的執著，只是顏色與花

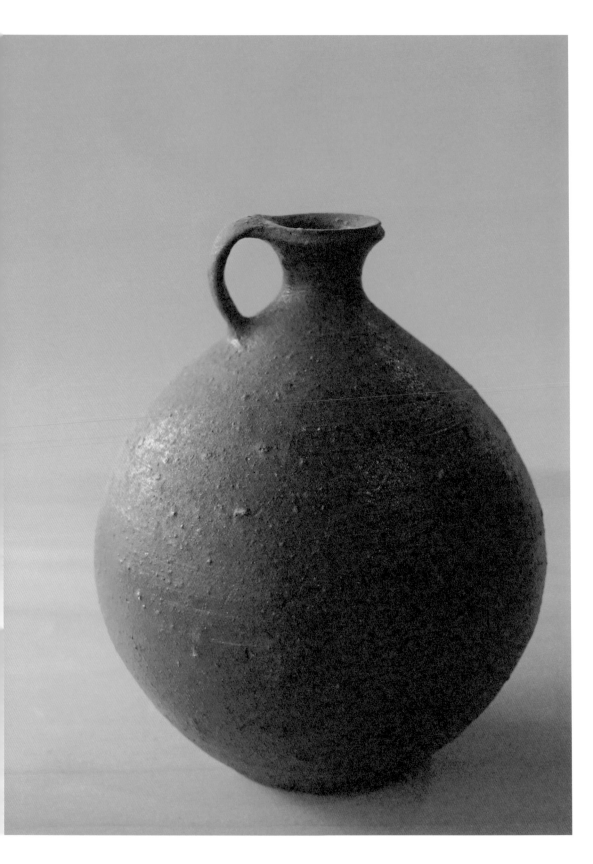

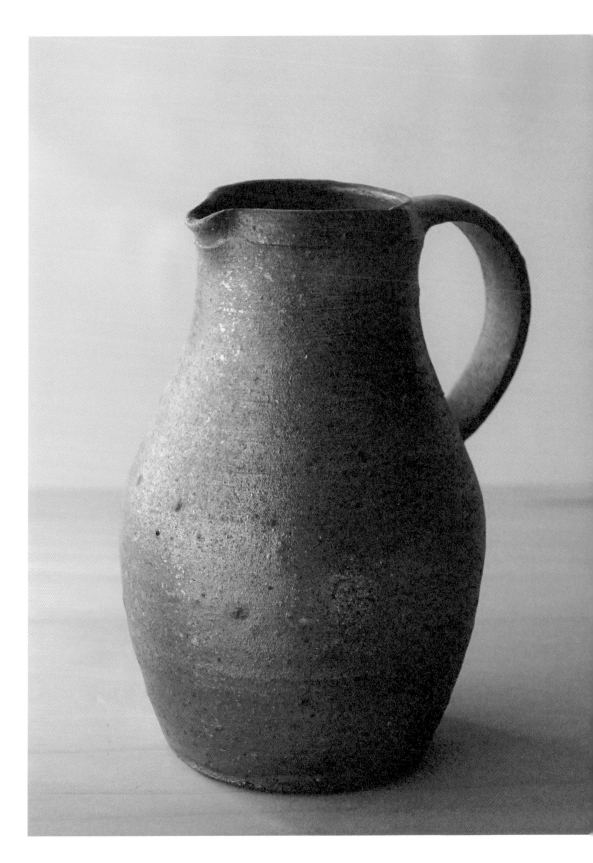

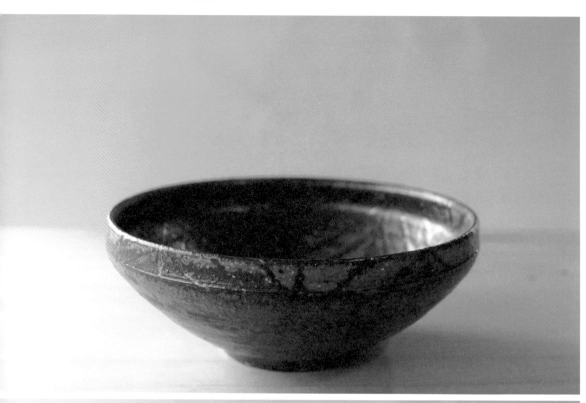

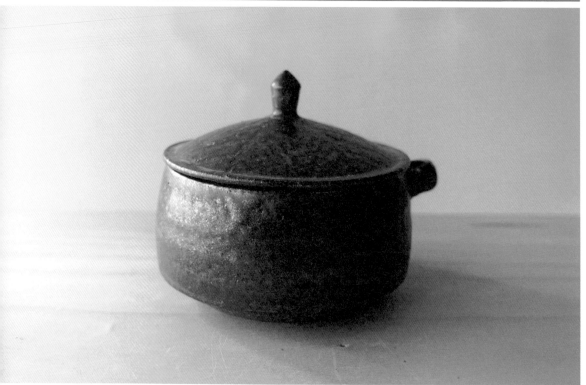

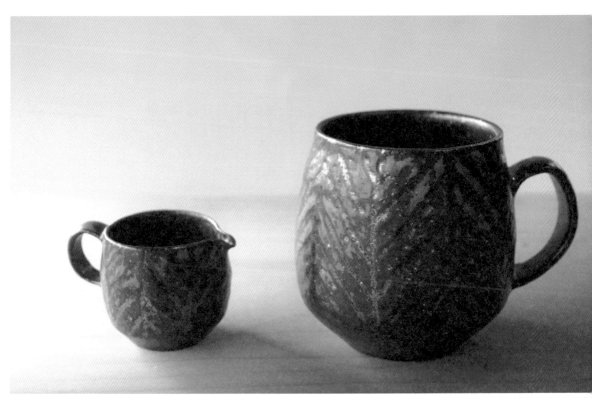

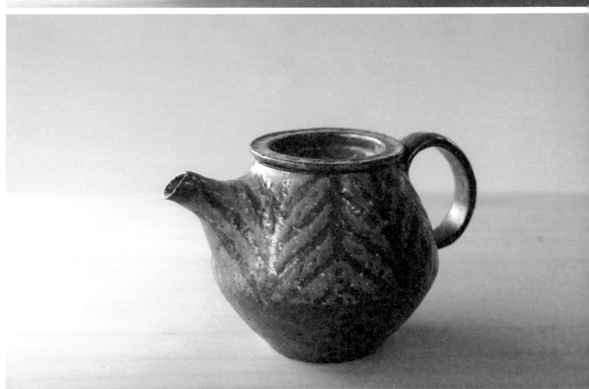

紋，卻又教人聯想到非洲的土著部落。

「在世界各地的工藝中都能找到這種花紋，日本稱為杉紋，歐洲稱作石骨紋，非洲很久以前的泥染，

也有這種圖案。」飯後城進先生回到工房，為我示範這圖案的製作方法。他用一根細棒，在塗過了

潑水劑的筷子座之上，刮出圖案來。潑水劑被刮去的部分，將會給塗上鐵繪，化為一棵棵杉，一

根石骨。究竟這圖案是如何漂洋過海，走遍不同種族人士的生活？實在不可思議。

器物的製作，不免被當地的飲食文化影響，文化背景深化創作，一不小心，卻也成為創意的籠牢。

城進先生至小便嚮往外國文化，大學畢業後，在京都的陶藝家的工房工作了一年，便往外國跑，到

了中國、西藏、尼泊爾與土耳其，然後又跑遍東南亞、印度、阿拉伯半島，在非洲繞了一圈後前往

摩洛哥、西班牙及歐洲。他不諳英語，到達一個國家便盡量學習當地的語言，往美術館與博物館，

逛當地的工藝品商店，一有機會，便往當地的陶藝工場工作學習，看遍了中國精細美麗的青花瓷，

發現印度的陶藝只作素燒，泥土的色澤坦誠地展現出來，質樸的風格教他愛不惜手。

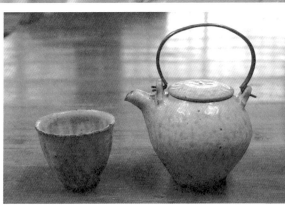

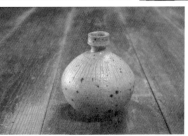

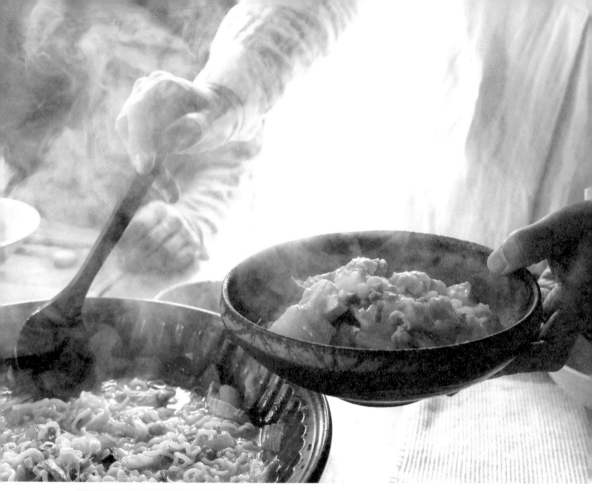

這趟旅行很長，一去便是三年，世界如此精彩，目不暇給，一時之間也整理不出到底自己接收了甚麼。城進先生沉思了一陣子，說：「在當地親眼看到的事物，比在日本透過媒體看到的，印象完全不一樣。我想，旅行對我最深刻的影響，就是明白到生活與陶藝是共存的。」

生活與陶藝共存，聽來理所當然，只是在這個塑膠製品大量生產的年代裡，製作上相對緩慢的陶藝，與生活共存，其實象徵了另一種的生活態度，一種崇尚自然，不過度生產、不主張即食文化的生活態度。

●城進

一九七一年生於大阪，並於一九九五年自京都精華大學美術學部造形學科畢業，專攻陶藝，二〇〇〇年完結了為期三年的世界旅行，到過五十個國家後，終於在三重縣伊賀市定居，並設立陶窯。除日本外，作品亦曾於台灣等地展出。

瑕疵美

──

吉永禎

吉永禎先生把車子停下來，我們撐著傘，走到崖邊去，眼前名為泉山的地方在雨中有點朦朦朧朧的，怎樣看都看不出山原來的形態。常說藍天青山綠水，泉山不青，而是黃棕色。四百多年前，來自朝鮮的陶工李參平在泉山中發現優質的陶石，潔白而堅硬，將之磨成粉，經過沉澱過濾，去除粗的顆粒，就能製造出白瓷的瓷土。有田自此被發展成瓷器產地，泉山則被挖啊挖的，挖了四百年，現在一大遍都被挖去了，化成美麗的瓷碗瓷杯與碟子，留下來的骨肉堅硬鱗峋，生命力強頑，光禿禿之處，又長出了綠草來。

「有一陣子還能走進去拾陶石的，現在全面禁止進入了，裡面也實在危險。」吉永禎說罷，慧黠地笑了笑，想來他為了造出心中的器物，曾使出千方百計。

粉引是人性的表現

數個月前，我跟家人往唐津旅行，踫巧唐津陶藝祭正在舉行，商店街內的商舖幾乎化為了藝廊，替當地陶藝家辦展覽，我便是在那兒遇上了吉永先生的作品。

唐津燒的風格稱不上絢麗，繪唐津算是最繽紛的了，那是一種以稱為鬼板的鐵溶液，於陶坯上，繪上花鳥圖案的器物，色彩多是棕棕黑黑的，極為簡樸。粉引是唐津燒常用的技巧，於稍微風乾過後

的坯體上澆上白色的化粧土，待完全乾燥後再澆上透明的釉藥。即使是相同的方法，但陶土、化粧土、釉藥的成分不同，漆抹的方法不同，效果亦大不相同。吉永先生的粉引陶器，單薄的白色化粧土之中，冒出了紅土的皮膚，陶土的鐵質成分高溫受熱過後，一點點的爆破開來，在器物之上留下了零零散散的黑點。白色很柔軟，而黑點很剛烈，我覺得兩者平衡得很好，但原來吉永先生，已對自己這種風格有點厭煩了。

「那些鐵質成分，是黏土裡的雜質。若是具規模的黏土公司，會用很大的水槽，把髒的成分都去除，但由於我所用的陶土，並非購自黏土公司，而是自己採來的，裡面很多雜質。以往沒有刻意去除，因為在市面上太多乾淨的東西了，我想或許多點鐵粉的東西，會較易吸引人，令人們覺得『好像跟平常於百貨公司見到的不一樣啊！』年輕的時候急於表現自己，但最近想法有點不一樣了……」

在吉永先生的工房白華窯裡，他讓我看自己最近的粉引作品，的確，黑色的斑點減去了不少。看來素白的，在邊緣處露出了泥土的紅：看來潔淨的，腰間展現了白土一層一層漆過去的筆觸。

白華窯位於佐賀縣的伊萬里市，從有田的JR站轉乘松浦鐵路到來，才不過二十分鐘。有田是著名的瓷器產地。瓷器的白晶瑩剔透，而粉引的白則是層次多變的。「華」在日語裡也解作豐富，吉永先生在成立白華窯之初，是希望造出多姿多彩的白。

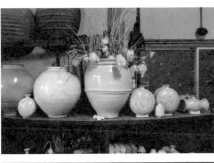

「粉引這東西，根本就是人性的表現啊。」吉永先生笑說。「中國在六世紀以前便有純淨的白瓷器了，而日本則在四百多年前，才在有田發現到白色的石材。在瓷器出現之前，是很難造出純白的器物的，因此大家都對它很憧憬。雖然沒有白色的黏土，但至少可能做白色的塗層吧。這不是很能表現人性嗎？就像女生化粧時都愛把自己化得白亮一點，即使不是真實，是裝扮而成的也好。」

以化粧土做的粉引，其實是為了滿足人們對白色器物的渴求才出現的，可是後來，大家似乎更能看到僅屬於粉引的美，開始欣賞偶爾出現的「瑕疵」，例如化粧土的厚薄不一，現在看來倒感到風雅。

這也似在表現人性，像我們開始明白歲月劃過臉容時的美，感受到不同體形的美態。

「陶土本身是茶色的，因為白色化粧土的努力，才令自己變白了，外面看來是單純的白，但內裡卻有很多很細微的東西存在。」再微小的差異，都讓器物變得獨一無二，這是白化粧吸引吉永先生的原因。

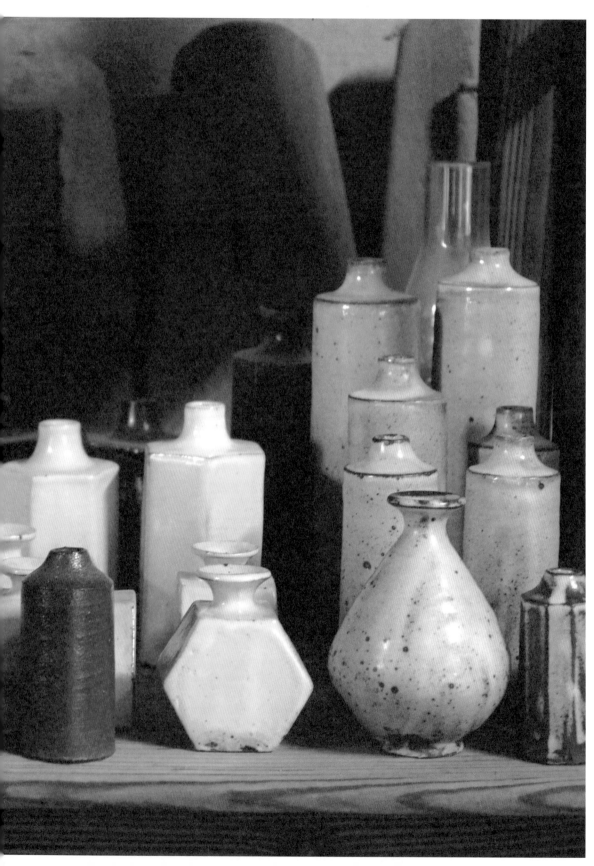

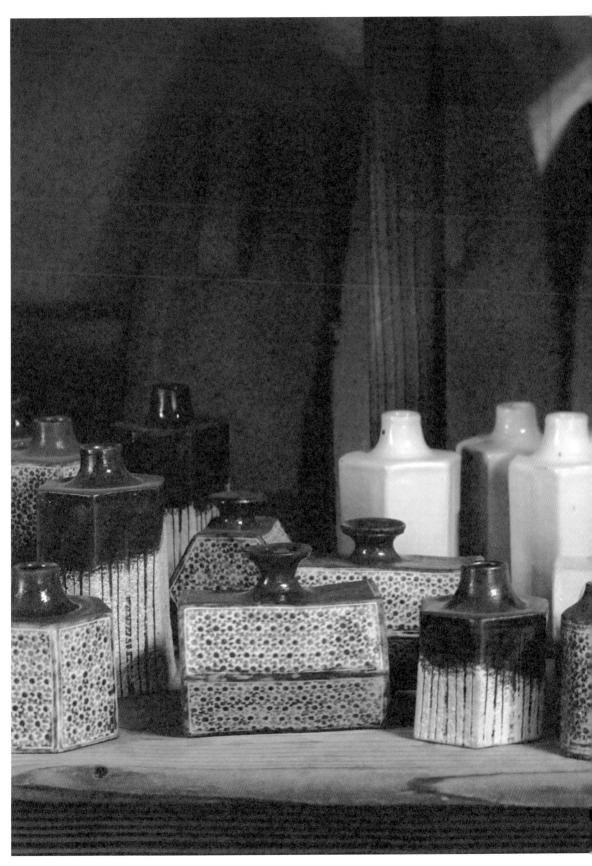

實用與美感之間

不少人視大學選科為選擇自己未來的前路，但吉永先生決定以陶藝為業，卻是在從京都龍谷大學畢業之後的事。「大學畢業後，學校前輩建議我到大阪就職，然而我實在很難想像成為白領的自己。」

吉永先生的祖父的朋友是畫家，小學至中學時，他都跟隨那畫家習畫，而且自己從小也喜歡創作、造東西，在思考前路時，他突然想，若能以造東西來餬口的話，好像也不錯。他最初想到學校裡擔任美術老師，指引他走向陶藝的，是他的父親。「他跟我說，有田那邊有陶藝學校。他會這樣跟我說，應該是不介意我放棄原本大學所學習到的吧。」吉永先生喜歡畫畫，想到能夠畫作品草圖，似乎也不錯，便接受了父親的建議，再次步進校園——佐賀縣有田市窯業大學。

進入窯業大學以前，吉永先生對陶瓷毫無認識，只是一心希望能夠快點做出自己的作品，為此必須先打好基本工。為了更快熟習使用陶輪塑陶，他每天早上八點半回到學校以後，便開始捏泥、塑陶，每天造上逾百個，有趣之處與辛苦之處都懂了，便更堅定自己造陶的決心。畢業後，他又到嬉野市師從陶藝家野村淳二，在二、三年間，坐在陶輪前孜孜不倦。「原本因為作品草圖，才決定造陶藝的，但後來卻沉迷了陶輪，現在完全不繪畫了。」

佐賀縣有田市窯業大學是一家職業培訓的學校，講求技術多於概念，野村淳二也是以做食具為主的，或許因為這個原故，吉永先生較為鍾愛實用的器物。「藝術是關於創作者的個人感受與靈感的東西，

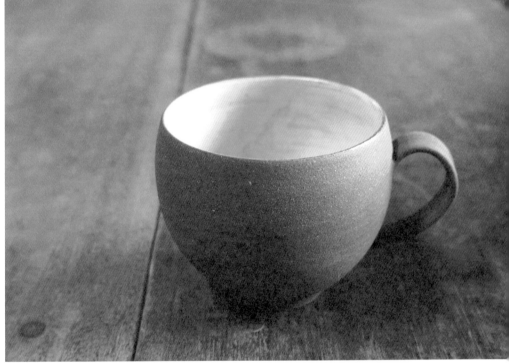

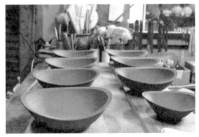

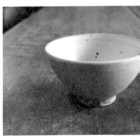

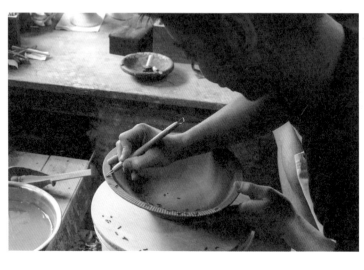

有時頗難理解，但食具則不同，一口杯子是否好拿好用，只是一觸摸過，便能明白了。另一方面，要如何修改現在的作品，使之更好用，則是永遠的課題。好些東西，你現在看來很完美了，三年過後重看，又感到不滿足了，因為自己的技術成長了，眼光也成長了。」吉永先生深受柳宗理提倡的「用之美」所影響，然而，卻感到在美感與功能之間，不得不小心翼翼。「太注重功能的話，就會忽略了美感，必須取得平衡。我希望能夠繼續造食器，在持續創造的過程之上，緩緩地啄磨出自己的個性來。」

吉永先生現在不只做粉引了，在白華窯裡，他做著各種實驗，用紅土做胚體，將之以炭薰黑，做出帶著微弱光澤的黑色陶器。他也造三島陶器，在陶胚之上密密麻麻地引上了菊花的圖案。造陶十多年，他說自己最近才開始懂得陶

瓷，卻更清楚自己有很多不懂的地方，因為不懂，才更有趣。

難得生活在與有田燒如此親近的地方，最近吉永先生嘗試做瓷器，工房裡有一個小盒子，收藏了他從店家裡搜集回來的古舊的有田燒瓷器碎片，大概都長久地埋在泥土裡，土色已抹不走，擦不去。

44

「現在談到有田燒，總是聯想到陳列於百貨店內廉價瓷器，但其實古有田燒是非常美麗的。」

料，即使有相同技術也未必做得出來，但他還是希望一試，即使這一試，大概要花上好幾年的時間。

站在泉山前，看著可望而不可及的白石材原料，吉永先生說他希望能夠把古有田的美重現，沒有原材

● 吉永禎 ⋯⋯⋯⋯

自京都龍谷大學畢業後，到佐賀縣立有田窯業大學修讀陶藝。畢業後曾於該校任助教，其後師從佐賀縣嬉野市的陶藝家野村淳二。二○○六年初春，在伊萬里市自己的家中設立工房，取名白華窯。

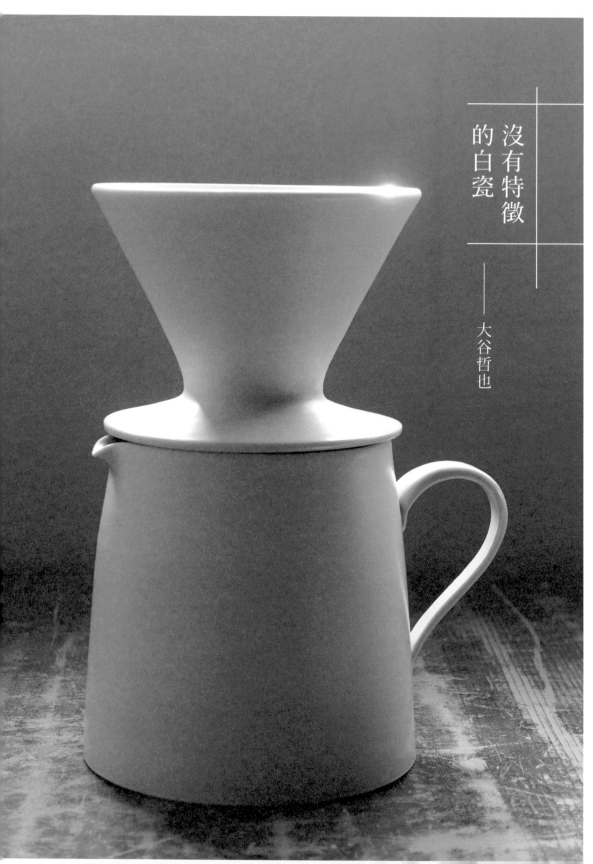

沒有特徵
的白瓷
——
大谷哲也

大谷哲也先生說可以教我烘焙咖啡豆，說著便把陶輪停下來，洗了手，走出了工房，穿過作品展示室，走進住家，踏進廚房，從廚櫃裡取出一個白瓷平底鍋，架上火爐上。鍋子乾烤了三分鐘後才倒進淡青色的咖啡豆，把豆子在鍋裡翻啊翻，滾了一圈又一圈，幾分鐘之後，豆子就烤成深棕色了。

大谷先生把火關起來後說：「就這樣了，很簡單吧。」深棕色的豆子油油亮亮，每一顆都精神奕奕，培育它們的白瓷鍋早被火抹上一層又一層的棕色，深的淺的，在底部沉澱，在頂部化開，有點顯老了，卻一派祥和。

大谷先生的白瓷器物，素淨一張臉，不如一般瓷器般光滑明亮，看在眼裡時如石，撫在手裡時如絹，安安靜靜的，任憑歲月與光影在自己身上塗過抹過，每一個瞬間換一個表情，氣質卻總是沉著安穩。

造陶瓷的人好快樂

大谷先生與陶藝家的太太桃子小姐，以及三個孩子居於滋賀縣的信樂町。L形的木建房子，一邊是住家，一邊是工場，中央則是展示室。住家一樓兩邊的牆壁都是落地窗，窗前建了平台，不用換上鞋子，就能直接踏出室外。時近中午，陽光如輕紗覆在窗前的兩把椅子上，大谷先生與桃子小姐開時常坐在那裡聊天喝茶，這些年工作太忙，冷落了椅子卻不冷落彼此，工場裡，他們各自埋首在眼前的陶土瓷土時，邊工作邊開聊，有著說不完的話題。大谷先生好幾次說做陶瓷的人很快樂，或許

就是因為工作與生活黏在一起，時間與心靈都自由。

「我在大學修讀的是與建築及汽車設計相關的科目。畢業時遇上了經濟泡沫，去過 Toyota 等汽車公司面試，卻一直找不到工作，就這樣浪蕩了一年，才到信樂窯業技術試驗場當老師。那時我對做陶瓷一無所知，工作主要是教學生們造石膏模及設計等。」信樂窯業技術試驗場是一所職業訓練學校，講求實際的創造多於藝術概念。大谷先生在那裡遇到很多做陶藝的工匠，以及陶藝店店主。「桃子那時是試驗場的學生，她的家人包括父母及親戚都是陶藝家，到她家玩的時候，看到大家一起工作的情景，覺得造陶瓷的人，似乎生活及工作得很快樂。」

大谷先生漸漸對陶藝產生了興趣，於是決定嘗試做做看。他的「嘗試」特別認真，向人借了房子充當工房，早上四點起床，花三個小時獨自練習拉坯，七點多上班，下午四時多下班後，又回到工房裡，拉坯成形了又捏毀，成形了又捏毀，直到造出較為滿意的器物。那年他二十多三十歲，大概是很多人正為確定自己事業方向而忙碌的年紀，他卻壓根沒考慮是否以此為業，只是沉醉在捏著瓷土時的快樂。

七到八年間，大谷先生獨自練習做陶瓷，沒有師從任何人，遇到不懂的地方，就在試驗場問相關的老師。於試驗場內，除了教學，他也負責研究工作，因此對釉藥也略有認識，因利乘便，慢慢實驗出自己喜愛的釉藥來，就是這如絹如石的白淨釉藥。「把東西造好了，便拿給朋友看，接受一些意

見，後來有人說想要我造的瓷器時鐘及器物，回過神來，才發現可以以此為生，而且做瓷器比較快樂，便決定辭掉工作了。」

為自己造的東西

大谷先生把放涼的咖啡豆倒進古董磨豆器裡，轉動著手把，轉出了幽幽的咖啡香。咖啡粉傾進已設了濾紙的過濾器內，然後緩緩澆進了開水，豆子在素白的咖啡過濾器裡緩緩脹肥。大谷先生是咖啡迷，在流理台下的箱子裡，收藏著大包小包產地不同的咖啡豆，他跟我解說咖啡豆烘焙後香氣的差異，我有點聽不進去，注意力都被那咖啡壺抓住。筆直的壺子，上面蓋著過濾器，線條簡單得為它貼上任何形容字都顯得畫蛇添足，難以形容，只能笨拙地，說它「好美」。

咖啡壺是大谷先生親手造的，其實家裡很多煮食用具都是他造的，燒飯用的土鍋、烤蛋糕用的盆子、替蛋糕裝飾時用的瓷板⋯⋯常說創作源自生活，大谷先生則是以創作來滿足生活，市面上或買

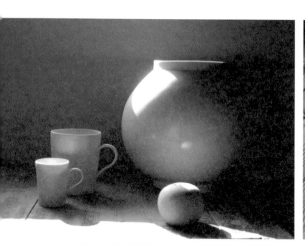

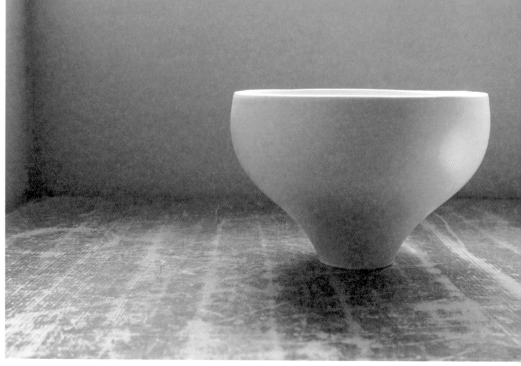

得到，但他與生俱來的創作慾滿滿，非自己幾番嘗試，將之造出來不可。

「咖啡壺不如茶壺，它是比較功能性的。一般咖啡過濾器不是都有坑紋嗎？最始時我想，沒有坑紋應該也可以吧。結果做出來試用後，才知道原來濕透的濾紙會黏在過濾器上，咖啡豆因此無法沉下去。後來想，把下方的洞弄大一點便行了吧，但還是不行。應該是過濾器與濾紙間沒有空氣，那就在過濾器上多開很多洞，結果水居然滲出來了。反覆做了四五次，終於明白坑紋是必須的。最終約花了一年時間才完成，因為只是為自己做的東西，不著急。」

大谷家每逢有甚麼值得慶祝的事，桃子小姐便會烤蛋糕，把烤好的海棉蛋糕，放在料理台上，抹上鮮奶油，以水果裝飾，然後再找個合適的容器，放進去，收到冰箱裡。想到假若料理台與容器合而之一，便省去不少繁瑣的工序。大谷先生決定自己動手，造出了一面「瓷板」。

器物演化的瓷板，瓷板演化的器物

「這是從器物演化成的瓷板，而非由瓷板演化成的器物。這是兩個不同的觀念，兩者的分野對我而言很重要，前者是減法，後者是加法。」「減法」是大谷先生做瓷器時很重視的概念，像他剛剛用來烘焙咖啡豆的平鍋，沒有蓋子，沒有手把，但只要能受熱，能盛載食材，就仍能擔起鍋子的責任。

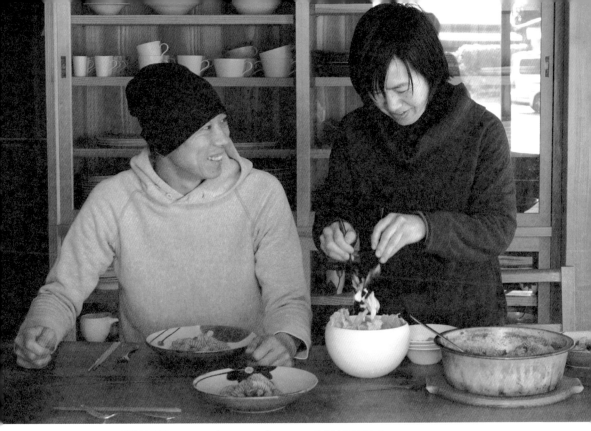

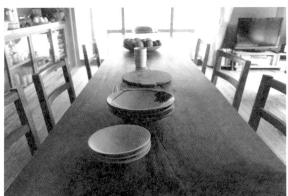

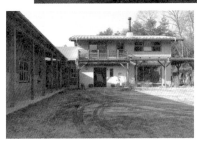

「每個家庭裡都必定有鍋蓋的，將就著使用就好了。至於手把，把鍋緣造得易握一點，載上隔熱手套，便不怕熨手。」

減法並非單純的執著，大谷先生有著更實際的理由。「當初造它，是打算用來在聖誕節時做烤雞，把雞煎一煎，然後放進烤箱裡烤，若平鍋上設手把，便不方便放進烤箱。」有些元素卻是不能減去的，例如，瓷板表面的孤度。大谷先生把瓷板舉起來，抬起眼前：「中央是稍微彎下去的，那是為了讓醬汁不會太容易濺出來。」器物底部的高台被減去了，因為現代的日本人家裡都設有洗碗碟機，高台積水教器物難在機器裡乾透。把不必要的元素減去，再減去，最後連色彩都減去了。

「我希望我的器物能貼近現代人生活。現今的日本人，不只吃日本料理了，也會吃中國菜、美國菜、法國菜。日本的拉麵碗，碗邊不是都有龍的圖案嗎？若碗子上有那圖案，就會感覺它只能用來盛拉麵，若能做到最簡約，沒有任何要素，便適合放任何料理了。」那個原本用來做蛋糕的瓷板，某天在法國經營餐廳的朋友到訪，對它一見鍾情，帶回法國去，它一下子就融入了法國的飲食文化。「我沒想過自己的器物能有那麼多的用法，很多時我都是從使用者身上學習到的。」

將廚房及餐廳分隔開來的兩個巨型廚櫃內，排滿了夫妻倆的作品，在大谷先生的白瓷旁邊，是桃子小姐造的作品，不管是碟子上、杯子裡，滿是棕色的泥土、綠色的浮萍、還有各種姿態的綠葉，大谷先生可有想過也做點彩色的作品？「我常被問這問題呢，常被說：『一直做

相近的東西，就稱不上是藝術家了。』也有不斷發表新作、不停辦展覽的藝術家吧，但我真的沒法這樣啊。當然我也想嘗試做新的東西，但現在在做的，還有很多實驗空間，不過更重要的是，即使怎樣重覆做著，自己還是不滿意成品，應該可以做得更好吧。」

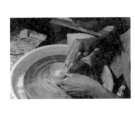

● 大谷哲也

一九七一年出生於神戶，一九九五年於京都工藝纖維大學工藝學部畢業，其後往滋賀縣立信樂窯業試驗場任職教師，並開始自學造瓷器，至二〇〇八年離職，於滋賀縣信樂町為自己及妻子設立工房──大谷製陶所。

● 豆知識：陶器與瓷器的分別

陶器及瓷器的主要分別在於原材料。製造陶器採用的是陶土，而瓷器的材料，則是以陶石磨成粉再混入水而造成的。

陶土及陶石中都含有長石、硅石及黏土，不過陶土的黏土成分較高，燒成時需要的溫度較低，造出來的器物也較柔軟，相對於此，瓷器則較為堅硬，且能透光。因為成分的不同，在日本，人們稱陶器為「土物」，瓷器為「石物」。

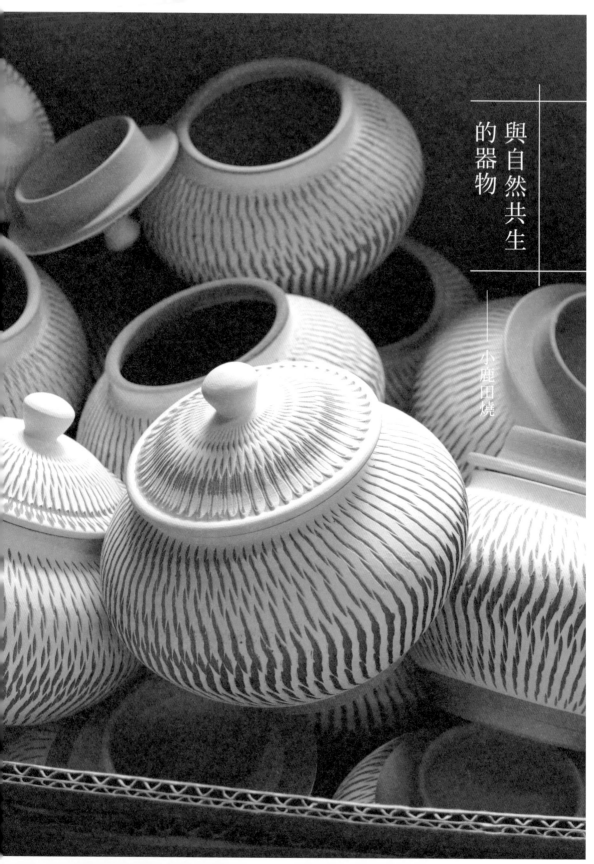

與自然共生
的器物

——小鹿田燒

就在我的心臟脾胃在體內翻滾翻滾翻滾，快在左彎右拐的迂迴山徑中從口腔裡掉出來時，公車總算停下來了。呼，終於到達大分縣日田市的皿山，一處名為小鹿田燒之里的地方。

正值六月的梅雨季節，小鹿田燒的陶藝祭又剛於五月結束，這天遊人特別稀落，從日田市車站出發的公車，就只我一人坐至終站。我迫不及待鑽出車廂，禁不住深深的吸一口氣，鎮定一下搖得亂七八糟的情緒。這已是我第三次到小鹿田燒之里來了，去年的到訪時，空氣裡夾雜著被雨水洗刷過的樹木香氣，以及薪火焚燒的乾燥氣味。那天剛巧是開窯燒陶的日子，瓦頂平房後的登窯冒出了裊裊的白煙，濃稠稠的如同在生產雲朵。這天卻萬里無雲，天空蔚藍一片，空氣裡就只有陽光的清新氣息、淡淡的泥土味，混著自己額上飄來的汗水味──初夏的小鹿田燒之里，炎熱得蒸發掉所有動力，可是工匠們與大自然，仍然孜孜不倦。

不出戶的造陶技法

上星期九州每天都在下雨，難得這兩天陽光普照，繞過小鹿田燒陶藝館，看得見坂本義孝工房門外，已排滿了塑好的陶，一列列的擱在木板上，享受著日光浴。待它們的水分稍微蒸氣，就要回到工房之中，作最後的形狀修整，抹上白色的化粧土，再風乾後，就等待燒成的日子了。黑木富雄的工房、坂本一雄的工房等等，都如同坂本義孝工房般，屋前空地都被陶器佔

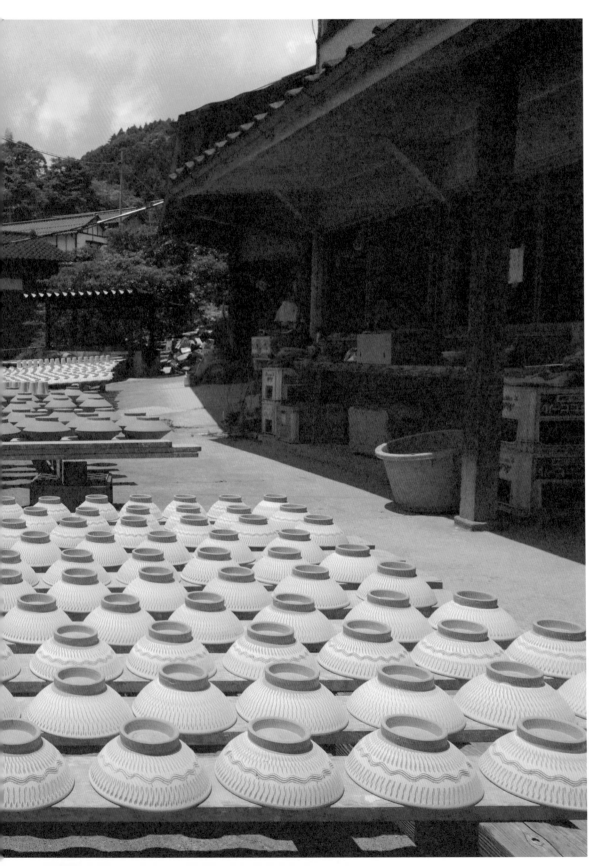

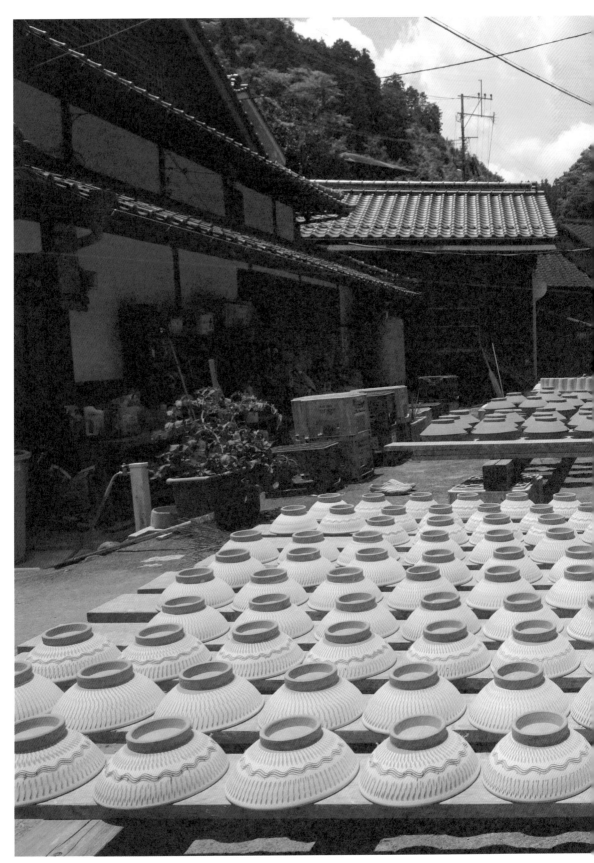

滿了。小鹿田燒的工匠是看著天氣過日子的，塑好初形的器物不存放在室內任水分住在器物內遲遲不走，太陽是最好的乾燥劑，連綿不住的梅雨天礙著進度，好天氣匆匆的來又總匆匆的走，工匠們趁著天氣轉晴，都忙得不可開交，趕工把給雨天拖慢了的進度追回來。

現時製造小鹿田燒的只有十戶人家，他們全聚居在這小村落之中。小鹿田燒的開窯年代眾說紛云，在當地流傳的是於寶永二年（一七○五年），當時日田市的官員希望生產日常生活用的器物，於是邀請來福岡縣小石原村（現因與鄰村合併，更名為東峰村）的陶藝師柳瀨三右衛門與黑木十兵衛合作，並由皿山的住民坂本家提供土地，至此以後，當地的柳瀨、黑木以及坂本家，便當起半農半陶的工匠，在休農的日子裡，利用當地的陶土來製作器物。至近數十年來，因為小鹿田燒的需求量增加了，他們才放棄務農，專心製作陶器。

大家都在擔心傳統工藝會日漸流失沒落，小鹿田燒的職人們卻對工藝特別吝嗇，一直以代代相傳的方式傳承，職人們甚少授徒，因此至今當地的職人們都是姓柳瀨、黑木、坂本，至於其中一家姓小袋的，也是由黑木家分支出來的，每個窯裡的工匠，都是自家的人，採土、塑陶、顧火等操勞的工作由男性做，將採來的土壤過濾沉澱、為做好的器物作清潔、銷售等則由女性處理。

數百年來，人們的生活與工藝經歷了各種各樣重大的轉變，小鹿田燒的風格卻始終如一，技法也是百年如一日的。飛鉋──以金屬製的薄片工具，為置於旋轉中的陶輪上的陶器，快速地添上細密的

工藝種在大地裡

昭和六年（一九三一年），柳宗悅總算來到此地，看著小鹿田燒之里內，源用著數百年前承傳下來的造陶方法，說：「現世裡不可思議的存在」，他感到驚歎的，並非不只是小鹿田燒器物之美，還有當地工匠對傳統技術的執著。

小鹿田燒的工匠每年兩次花十天時間從山裡收

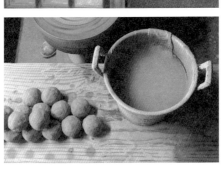

裝製刻紋的技法：刷毛──在濕潤的白化粧土上以毛刷掃出不同紋理；流掛──將色彩稍微鮮明的釉藥，傾瀉在樸實的陶器之上，任其流瀉成氣質自然的裝飾……。唯一的轉變，可能是工匠們根據現代人生活習慣，製造出了咖啡杯、香薰爐等小巧的器物，但同時，他們並沒有放棄製造現在使用者越來越少的大壺與甕。昭和2年（一九二七年），民藝運動的推手柳宗悅首次在久留米一家陶藝品店巧遇小鹿田燒的器物時，深感它是「現代無法生產出生器物」，還聯想起唐宋時期，中國古窯製造的物品，讚歎其造型優美質樸如古陶，而器物上展現出的傳統技法特質，便是促使他四年後，走訪小鹿田燒的原因。

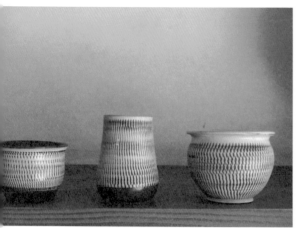

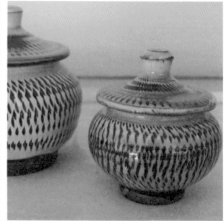

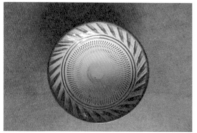

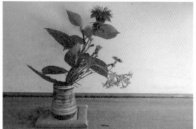

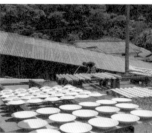

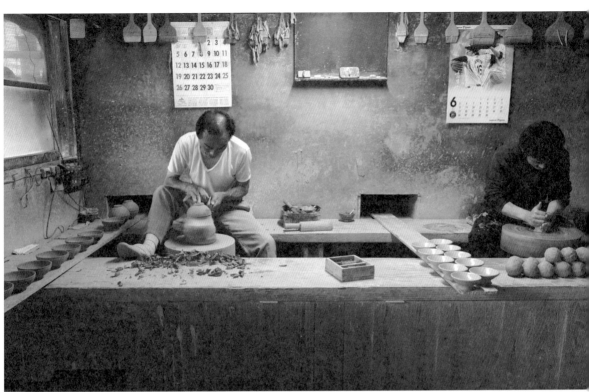

集泥土，再借助汨湧河流推動唐臼把陶土打成粉末，然後花整整一個月濾成的幼細黏土，另外，以用腳推動的陶輪、以紅磚依山建成的登窯、使用薪木作燃料的燒陶方法……從開始到完成，每一步都得靠人力與自然相輔相承。小鹿田燒傳承自小石原燒，外表風格亦相近，只是小鹿田燒得到的評價遠超後者，或多或少是因為它保持了自開窯以來，沿用的造陶方法。

一九五四年，與柳宗悅和濱田庄司一起推動民藝運動的英國陶藝家Bernard Leach來到小鹿田燒之里，逗留了三個星期，向工匠們學習飛鉋技術、一起燒陶。柳宗悅的評價、Bernard Leach的事跡，加上民藝運動掀起了風潮，令小鹿田燒在日本國內外漸受注目，於一九七〇年更被列為無形文化遺產。工匠們協議，合力保護著傳統的造陶方法，而這意味著，他們得拒絕紛至沓來的訂單，拒絕企業大量生產的合作計劃，因為靠唐臼磨成的陶土產量有限，過多的訂單只會破壞生產及銷售的平衡。

文化的傳承，比經濟利益更為重要。

這天我冒昧地走進坂本義孝工房，坂本一家正埋首工作，卻不介意我打擾。我站在坂本義孝先生的跟前，看著他用腳轉動著木製的陶輪，雙手一撫一滑過陶土，就塑過一口杯子來。在日本全國走訪

過那麼多個陶藝工房，我只在兩個地方見過這種人力推動的陶輪，一個是已故的河井寬次郎紀念館，另一個就是小鹿田燒之里。

在大部份工作都能交托及機器的年代裡，傳統工藝與技術，即使保存下來，大都被存放在博物館內，只能成為鑑賞或學術研究的對象。唯獨小鹿田燒之里將之活用，看得到、摸得到、用得著，傳統工藝技法不止在博物館內，也於我們的日常生活裡。

離開坂本義孝工房，我在每家職人的工房與店裡都繞一圈，買了幾個分菜用的小碟子，然後在唯一的蕎麥麵店內坐下來，點了手造蕎麥麵。在等待食物來之時我一直仔細聽著唐臼敲在陶土上的聲音，流水潺潺，衝擊著唐臼，咚、咚、咚、咚的聲響，聽來如同大地的心跳。我所認知的工藝大都是職人們能隨身攜帶的，小鹿田燒卻離不開這片土地。因為小鹿田燒代表著的不只是器物的模樣與製作技法，而是皿山的大自然與人、人與傳統緊密相連的共處方式。

● 小鹿田燒之里 ……………………

交通：從JR日田駅步得往日田公車中心（日田バスセンター），轉乘往皿山的公車，於終點站下車。由於班次疏落，出發前務必查清楚來回時間表。也可選乘計程車，從日田駅出發，車資約五千日元。

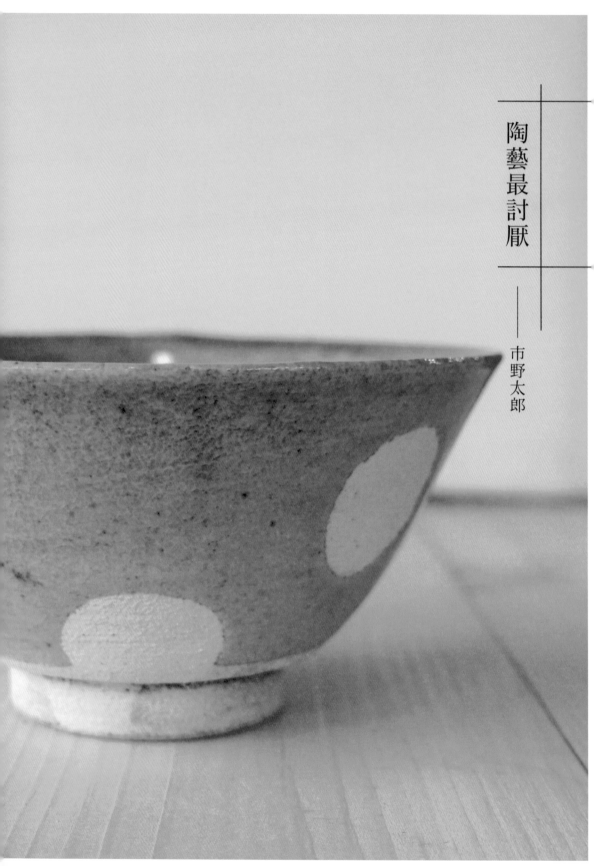

陶藝最討厭

——市野太郎

「當然不喜歡做陶器啊。」聽到市野太郎的回應，我不禁失笑了。

早幾天，我在兵庫縣的立杭陶之鄉的販賣區，遇到了市野太郎先生做的茶杯。茶杯的高台特別小，杯子的弧線自高台一直往上延伸緩緩散開，筆直的條紋圖案看來很工整，杯子的表面被磨得粗糙如浮石，內裡卻是平滑的暗藍色，使它看來有如美麗的奇異海洋生物，身體內盛載的是整片汪洋。我挑了兩口茶杯帶回家，杯上微妙的差異叫我愛不惜手，想像著製作這杯子的，是一位對陶器充滿了熱情的年青陶藝家。

市野太郎算是年青，才42歲，但他不喜歡製造陶器。

可恨的工作，可愛的創作

市野太郎的父親市野晃司是丹波燒源右衛門窯的第九代傳人，現時兩父子總是一起於和田寺山下的木建工房內，默默地造著各自的陶藝。市野太郎的妻子也在工房近正門處，幫忙著把塑好形的陶器坯體塗上厚厚的白化粧。我眼前的這個畫面，市野太郎從小就看著，裡面有他的爸爸媽媽，他只是沒有想過，自己有天會成為其中一員，而且把妻子也拉進來了。

「小時候想當棒球選手啊，日本大部分男孩都想當棒球選手吧。反正也沒有很認真想做甚麼，只知道很不想當陶藝家。」最讓市野太郎感到卻步的，是小時他目睹父親工作時的疲累狀況，因為以往不如現在，能透過陶泥商人買到很乾淨的黏土，陶藝工匠必須自己去採泥、沉澱、去除雜質、再沉澱……要做好一個陶器，工序比如今繁複得多。「而且，當你家裡是做陶藝的話，小時候應該不會想要繼承的吧。」我想，這應該就是傳統了，在不知不覺間就擔起家業來。單純是因為在心裡某個角落，有種非做不可的使命感，即使是心裡很多不願意，口裡唸著『真討厭、真討厭』，還是邊說邊做。

市野太郎跟我說這番話時，雙手與眼睛都沒有離開過陶輪，這天他如常地忙著趕工，須完成百多個陶器，若狀態好的話，能夠做出二百個。成品會送往日本全國的百貨公司及家品店，他製作的圓點及直紋圖案的器皿，特別受女性喜愛。「這些都是為生計而做的東西啊，我不是討厭陶藝，我只是討厭工作而已。」市野太郎說罷抬頭看了我一眼，又笑說：「做自己的作品時是很開心的，做新的東西，思考新的構想時也很開心。」

我想到在立杭陶之鄉內的美術館展覽室裡，見過市野太郎的作品，與其他丹波燒的陶藝家並列在玻璃櫃子裡，那是一個巨型的壺，必須兩手環抱著才能捧得起的大小，形狀與他常做的茶杯沒多少分別，然而只要捏過陶泥的大概都會明白，要以陶輪造出如此巨型卻纖細的作品並非易事，手擲出的每道力量，都是跟黏土的角力，而這角力包含了抵抗與順從，拿捏不好，壺子便會東歪西倒。

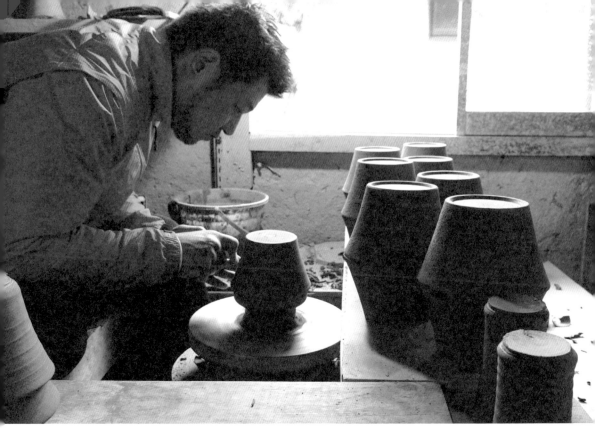

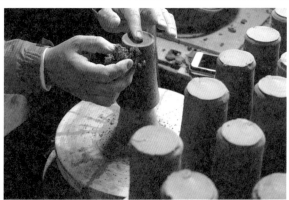

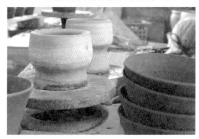

日漸模糊的丹波燒

在立杭陶之鄉裡，有著日本最古老的登窯，一直以來都是由源右衛門窯管理的，將破舊的地方修復，還得使用它，用它來製造出富有丹波燒特色的製品，保護著丹波燒的文化與技術。市野晃司是日本認可的傳統工藝士，花了大半生的精力做傳統的丹波燒，於源右衛門窯的展示室裡，一面牆上滿滿都是沒有任何釉藥，靠著柴火染色的器物，那全都是市野晃司的作品。沖繩燒或小鹿田燒，都把自古傳承下來的美學奉在掌心裡，在立杭陶之鄉的陶藝家們，來到市野太郎這一代，即使自出生以來便被根深蒂固的美學緊抱著，還是極力爭脫，又或者說，根本從來沒有烙在心裡。「若問到要刻意突破丹波燒傳統以來的特徵是否很難，那真的很難呢。不過啊，我沒有很深入地細想，反正只要做自己喜歡的東西就好了。其實現在於附近的陶藝家做的器物，風格都很不一樣了，以往統一的特徵似乎都消失無幾了。」

市野太郎大學時於大阪的藝術學校修習陶藝，父親又是著名的陶藝家，不過對他影響最深的，是他畢業後，前往岐埠縣，師從的陶藝家黑岩卓實，而真正感到親近的是織部燒。至於工作上的靈感，竟是來自我們都熟知的IKEA，一個看似與日本陶藝毫不相關的家具品牌。

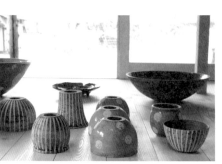

「IKEA的東西很便宜，若討論是否好用，他們的製品也非常好用的，而且IKEA內甚麼類型的器物都齊備，陶瓷的、玻璃的……

雖然大都是為洋食而設的，但只要改變一下，也能配合和食使用，所以我有時也會去看看，作為參考，再加上個人特色。另外，因為目標的顧客是女性，故此刻意做得輕一點，可愛一點。」

討厭而執著

市野太郎拿著一個洗鍋子用的鋼絲球，不停地在陶器的坯體上打圈，留下了深淺不一的紋理，等一會，它們就會交到市野太野的妻子手裡，為其抹上白化粧，燒成後，便會現出如石材般的質感。市野太郎以這方法為陶器增加質感，很多製作陶器的方法都是他自己構想的，忽發其想，千方百計地造出自己追求的效果，有些工具信手拈來，有些則是他自己打造。像用來作修整的金屬小刀，便是他自己用金屬片打成的。「這種東西，非用好的金屬不可，厚度及彈性都得恰到好處。用好金屬造成的，可以用很久啊。」市野太郎說自己「討厭工作」，但做起陶藝工作時還是格外認真。

由進大學起計算，市野太郎從事陶藝已二十多年了，他從學生，成為了陶藝班的老師，然後專注於自己的製作，我很好奇，是在哪一個時點，他才感到自己能夠順利地造出出色的作品來。「不能啊，現在還不能。」市野太郎回答說：「現在還做不好啊，還在學習。不好是指，沒有做出自己心中的理想東西吧，是我技術不足。我常想，若能更純熟地使用陶輪便好了；若每天能把生產量由二百個提升至二百五十個就好了。」

為了令成品的質素較穩定，市野太郎現在的作品，大都是用瓦斯窯燒製的，只是，難得與日本最古老的登窯如此親近，市野太郎還是希望能夠有天以登窯製作自己的作品。「不過還不知道要製作甚麼呢。我想，或許因為不知道自己最終想做的事，所以才有趣吧。如果想到了，又做到了，那不就結束了嗎？」「創作」就是在不住探索之中前行吧，每走一步都看到新風景，沒有終點，才越走越遠。

● 市野太郎
.....................

生於一九七五年的市野太郎，為丹波燒源右衛門窯的第十代傳人，曾師從陶藝家黑岩卓実，作品的圖案風格較為現代化，擅長製作日常生活器皿。

造舊物
的人

——

市野吉記

我請市野吉記先生讓我拍張照片，他隨即拿起一個做了白化粧的陶碟，咬著一支沾了點紅釉的毛筆，手執著的一支則沾上藍的，陶碟上的藍色花紋他在拍照前已繪好了，此時卻裝模作樣擺出一副正要下筆的姿勢。他要我拍得帥一點，看罷照片自己卻哈哈大笑：「這傢伙是在幹嘛！」做出仿如古董般的美麗陶器的，正是這位大叔，頂著一頭亂髮，穿著沾滿了風乾陶土的藍色 Crocs 拖鞋，49 歲，逗趣而幽默。

古董新物

位於兵庫縣丹波地區的立杭，於平安時代末期（12世紀末）便開始生產陶器，與信樂燒、瀨戶燒、常滑燒、備前燒、越前燒合稱日本六大古窯。正如其他最早期的丹波燒就如信樂燒一樣，都沒有用上釉藥，陶器表面上的色澤，都是在燒成的過程裡，埋著它們的薪灰賦予它們的。現時立杭共有數十家陶窯，仍堅持製作傳統丹波燒的風格的卻不多，年輕的一輩，都嘗試擺脫自古以來的特色，探索更能呼應自己內心的陶藝。於立杭著名的兵庫陶藝美術館的不遠處，有一個名為立杭陶之鄉的工藝公園，於那裡的展示館內，集結了立杭所有陶窯的作品，在那裡繞一個圈，或會被丹波燒的多樣性嚇倒。我便是在展示館之中發現市野先生的作品。

市野先生的陶器是以壓模的方式製作的，質地非常單薄，表面粗糙，捧在手裡時仍能摸得到混在陶

土裡的金屬沙粒，白色的釉藥帶點黯淡的灰，器物的邊緣泛出了鐵鏽般的色彩，器物上的青花圖案是用藍色的吳須釉繪成的，花花草草與奇異的動物，在燒成後都顯得有點朦朧。雖然明知道立杭陶之鄉裡只賣新品，只是市野先生的器物一臉風霜，讓我一度以為是從哪個古民家中挖出來的古物。

那天我離開了立杭陶之鄉，便莽撞前往市野先生的展示館兼商店，商店連著住家，來接待的是市野先生的母親。我跟她說我很喜歡器物邊線的鐵鏽色，她聽罷笑得特別快樂，又埋怨兒子說：「不畫了那鐵鏽色便能省去不少工夫，偏偏他就如此執著。」她後來見到我興味盎然，便致電在附近工房裡工作的市野先生到來，但已時近黃昏，最後一班往車站的公車將近出發，我們只好相約數天後再見面。

這天，我跟著市野先生走進他的工房ゴホウ窯（音：Gohou），目光才從他的背影移至室內景象，立時被眼前的狀況嚇了一跳──工房的一角置了一台瓦斯窯，窯的右邊是市野先生塑陶畫圖的工作檯，兩旁貼近天花處都設有用來擺放未完成品的收納架，這些都普通不過，令我感意外的是，工房中央堆了數十個盛了釉藥的桶子，還有大包小包製作釉藥用的原料。看來市野先生的作品雖然不是繽紛多彩，他卻下過不少苦工去研究。「嗯……大部分陶藝家都有只會調兩三種光澤不同的透明釉，我則調了五種。」市野先生說。他並不是在自誇自己的努力，對他來說這些細節不過是製作理想器物很理所當然的一步，他內心很清楚自己的喜好，希望造出如古董般的器物。

78

造器皿才有意思

市野先生自小便跟陶藝非常親近，因為他的父親也是一位陶藝家，不過他小時候，其實一心想製作動畫。「小時候很喜歡畫畫，很想製作動畫，但也不是想當動畫師啊，只是想畫動畫的背景。不過高中時老師說，製作動畫很辛苦，收入又很低，把我勸退了。突然失去了夢想，得重新考慮自己還能做甚麼呢，看著造陶藝的老爸，便想，那來當個陶藝家吧。」

市野先生十分喜愛製造東西，他一手包辦了Gohou窯的展示室兼商店內裝修陳設，親手製作了整室家具。他自豪地告訴我，自己造的玩具模型，得過全國大賽冠軍。看來，當上陶藝家，對他來說是

如魚得水。

為了學習陶藝，市野先生進入了大阪的美術大學，在老師指導之下，創作了不少陶藝作品。

不過真正使市野先生感受到製作陶藝的樂趣，是後來他到東京，參觀了由柳宗悅創辦的民藝館，看到來自日本全國各地，為了生活上的實際用途而創造的陶藝，並深深被打動。

「陶藝大致上可分為器皿及藝術品兩類型，

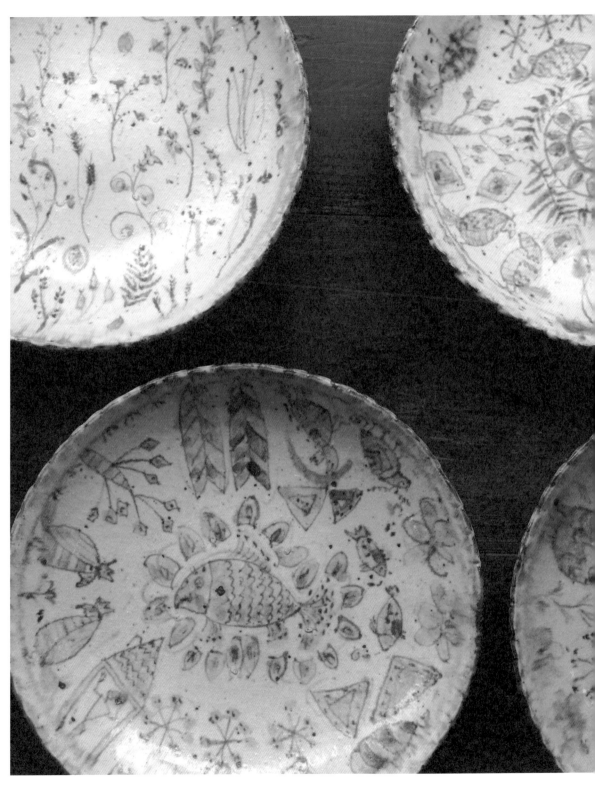

是兩個不同的世界。做器皿的，無論你多有名，一個都可能只賣三四千日元左右，若是藝術品，即使是跟器皿非常近似的東西，則可以標價上萬元。但藝術品啊，不會每天使用吧。造好了卻被擺在櫃子裡當裝飾，有甚麼意思呢？還是器皿好一點。」

市野先生從製作陶藝之初便體會到箇中樂趣，一直埋首製作、研究釉藥，身體在工作，但從來沒有過問心靈的感受，猛然抬頭，才察覺自己對器皿熱愛之深，連自己也感到驚訝。這一醒覺，已是在他40歲時，開始製作陶藝的十多年後。「現在只要看到盛著料理的器物的圖片，便會感到很興奮。」他說跟太太去購物，她想買甚麼，我都會『嗄……』一聲的反對，唯獨食器，二話不說，買吧！」可能因為跟工作相關，所以特別爽快。別人的陶器可成為自己的學習對象，有時遇上有趣的，也會試試造造看。「陶器啊，還是別人造的好。」市野先生語氣帶點感慨，又帶點讚歎。

市野先生給我看他的手機，內裡的圖片庫中，滿滿是他從網路上下載的料理圖片，再簡單的食物，配上美麗的器皿，看起來格外美味可口。有人認為器皿不過是畫龍點睛，但實在不得不承認，它其實精通掩眼法，叫你的眼睛瞞騙你的味蕾。他滑著手機畫面，器皿的照片源源不絕，我想該也有哪位陶藝家正拿著手機，欣賞著市野先生的作品吧。

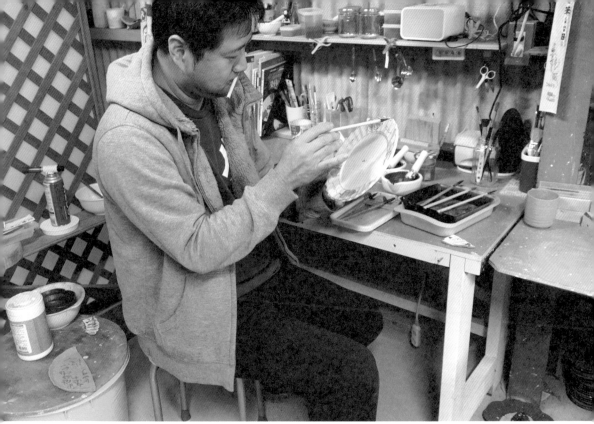

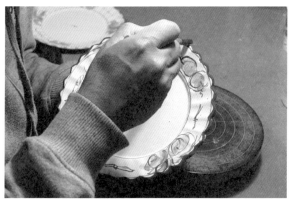

最重要的是，仔細地看

我拿起一口被壓成橢圓形的小碟子細看，摸著碟子上的四個小圓點，因為沒有沾到釉藥，粗糙的陶土也露出來了。記得在越南、印度等地出產的廉價陶瓷之上，都會有這四個小圓點，我一直不明白它們的存在意義，以為是燒成時的缺陷。市野先生的作品風格與安南燒相近，而安南燒來自越南，難道他仔細至此，連這些小小的細節也依樣畫葫蘆。「在最後燒成時，在陶瓷的器皿之上放著四腳的小台而壓出來的。因為陶土太薄了，窯的溫度太高燒成後底部會鼓起來，用這方法可以解決。」

市野先生解析說。「缺陷」有其原因與功用，「缺陷」就成為趣味。

市野先生約在五年前開始建立現在的風格。「是否自越南的安南燒中得來的靈感呢？」我拿起一口碗邊被壓成花卉形狀的碗子問道。「是呢……嗯，應該也不算吧，我是看到受安南燒影響的陶藝家的作品後，決定研究看看能否做出相近的風格。」市野先生很誠實地回答我。只是要摹臨也不容易，每個陶藝家都有其釉藥的配方，材料分量稍一不同，燒成後的色彩便天差地別。市野先生的工作室裡，散落著寫了數字及英文字母的字條，他見我的相機鏡頭朝字條照去，連忙喊我等一下，匆忙把字條拿走。「這可是我最大的祕密啊。」原來那是釉藥的配方。

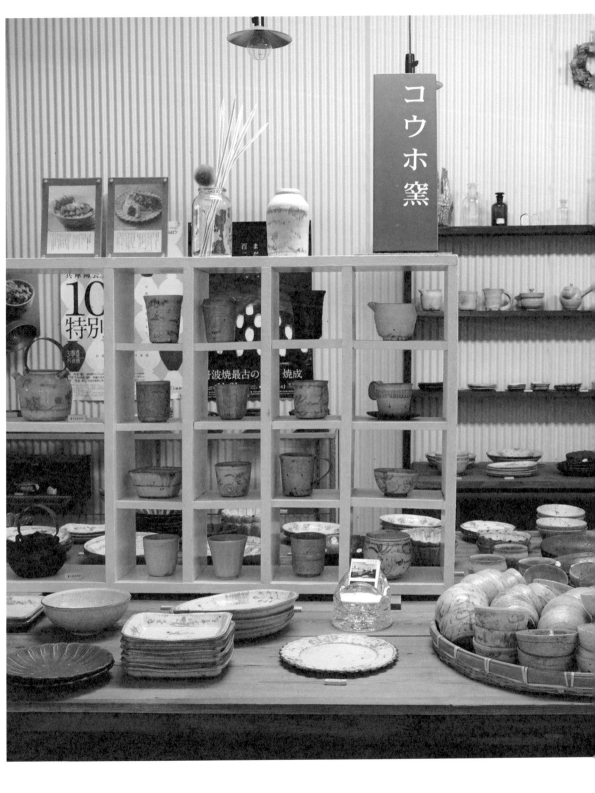

做出了帶點古董味道的釉藥後，他又想畫上特色的圖案，記起民藝館中看到的孟加拉的紡織物中的圖案，於是嘗試將之繪在器物上，一點一點地煉出自己的風格。最近，他仍一直在思考，怎樣做出如同古董般，彷彿被長年使用著的器物呢。市野先生繞進工作室中央的數十個釉藥桶「叢林」之中，找到了兩個小杯子，遞給我看。這兩個小杯子中佈滿了細細的棕色網紋，也真的猶如被久經使用的茶杯，茶漬都滲進釉藥的裂紋中去了。「用團栗的殼，泡在水裡兩星期左右，棕色的汁液就能為陶器染色，將燒好的陶器泡進去，便能做出這效果了。但那汁液啊，臭死了！」市野先生笑說。

市野先生很擅長仿造舊物，我想起他店舖內的家具，雖然都是他用新的木材造成的，但看來卻如同從舊貨攤裡檢來，桌子上的釘子孔、被磨花了的痕跡，原來是他刻意添加上去，時間的足跡幾可亂真。我捧著那口還未正式放在店內發售的杯子，很好奇他如何練就仿古的能力。「只要盯著舊物，仔細看，再細想是甚麼讓它們看來很舊的呢。最重要的是，仔細地看。」

仔細地看，就會看出萬物蘊藏的特質。自覺生活平凡，可能只是我們太粗心大意。

● 豆知識：關於安南燒

安南是越南北部至中部的古稱，而安南燒就是指在當地生產的器物。安南燒的出現，可以追溯至中國的元朝，當時中國自中東地區引入吳須釉並開始於景德鎮生產青花磁器，後來安南被元軍多次入侵，至明朝初期更被佔領，而青花磁器亦隨著軍隊走進安南，被安南人所認識，此為安南燒的開端。

● 市野吉記

一九六八年於兵庫縣篠山市出生，並於一九八八年於嵯峨美術短期大學畢業後，入讀京都府立陶工高等專門學校，其後師從清水千代。擅長製作富安南燒風格的器物。

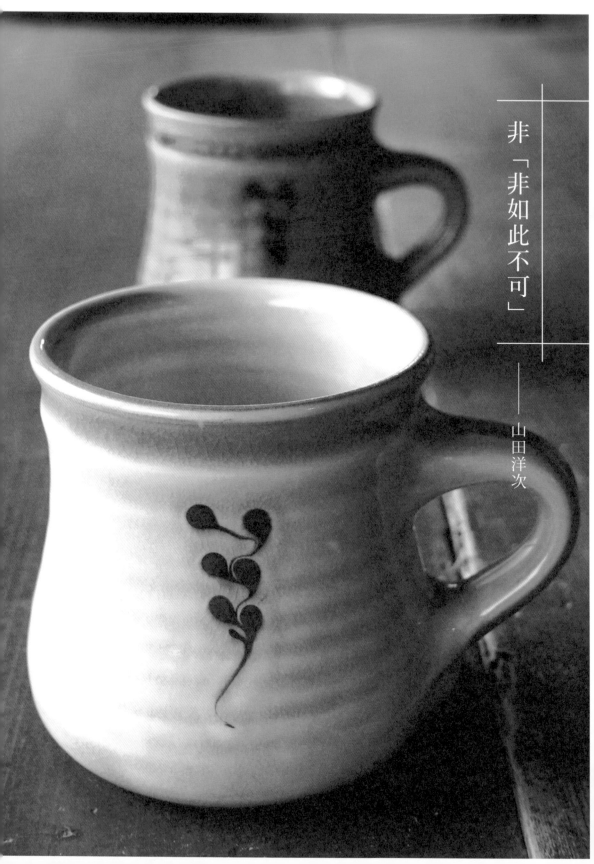

非「非如此不可」

——山田洋次

步出信樂車站，便看見山田洋次先生於站外等候。雖然數未謀面，然而卻一眼便把他認出來。眼前這位穿著抓毛絨外套，頭戴著毛線帽子，皮膚黝黑的男子，有著一臉與火與土共處的氣質。山田先生，與著名的電影導演同名，是一位陶藝家，他的陶窯就設在甲賀市的信樂，距離美秀美術館只有五分鐘車程的一所古民家內。

十一月末，京都市內的天氣還好，位於滋賀的信樂町已冷得教人直發抖，這天又飄著細雨，更覺得寒意入骨。「冬季時，這裡會積滿很深的雪啊，到時要來採訪可能就有點麻煩了。」車子朝山上走去時，山田先生說。山田先生於滋賀縣近江市出生，信樂並非山田先生成長的地方，卻跟他很親近。

信樂是日本著名的六大古窯之一，當地以黏土燒製作生活用品的歷史，可以追溯至繩文時代，不過今天我們所說的信樂燒，多是指自十二世紀末開始製作的材質較為堅硬的器物，而到了一九五〇年代，又因為製作狸貓而廣被日本大眾認知。製作信樂燒時不會採用任何釉藥，器物上的鐵紅是火炎給它們染上的色彩，淡黃暗綠等的顏色，則是披著薪灰以後，落在身上的自然釉。用色與光澤都不由人，渾然天成，受茶人千利休讚頌後，漸受陶藝愛好者注目。山田先生的父母熱愛陶藝，在他小時候，每年總隨父母來信樂一兩次，穿梭在山巒小路之中，走訪陶窯。陶藝對父母來說是貼近生活的藝術，對年紀小小的山田先生來說，就是玩樂場所的點綴。小學時，學校在信樂辦了陶藝體驗，在他小小的雙手中，濕濕軟軟的一大坨陶土，握在手裡時心裡特別安穩，原來無以名狀，經過他小心翼翼地捏過塑過，就成為一口結結實實的壺子。他自己也談不上有甚麼用途，卻仍保存至今，記念他首次感受到造陶

的樂趣。

在陶藝裡找尋屬於自己的場所

山田先生大學裡修讀的是化學，說完全跟陶藝沒關係也並不是，起碼在調製釉藥時能夠幫點小忙，較易理解釉藥在甚麼溫度裡、燒成期間遇到氧氣增加或是蘇打粉會有甚麼反應。「高中時聽老師說，化學能夠表現世界所有事物，以為很有趣，一進大學真的學習時才發現，讀化學必須每天對著一大堆符號，一點都不好玩。」大學課程教山田先生感到納悶，他穩穩約約地生起離開本科的念頭，就在這期間，突然想起了陶藝。

「日本在繩文時代就開始造陶器了，歷史如此悠久，變化如此多，總有一些是適合我的吧。」一下決定，山田先生便立志以此為業，成為一個專業的陶藝家。二〇〇二年，他來到初遇陶藝的地方——信樂，在以訓練工匠為目的的信樂窯業試驗場裡完成了一年的陶藝課程，畢業後，便在信樂的工場工作。但他知道那裡不會是他最後的落腳地，他只是急需足夠他赴英國的資金，讓他能師從自己尊敬的陶藝家 Lisa Hammond。

這天我來到山田先生的住家、展示室兼工房，就在我們採訪期間，一位美國女遊客錯摸進來，山田先生跟她聊天，介紹自己的作品。聽著他一口流利的英語，絕沒想到他在二〇〇七年，來到 Lisa Hammond 位於倫敦的陶窯時，會說的英語，只有「Yes」及「No」。「那時也沒有想太多，只是一心希望到英國學習陶藝，得知 Lisa Hammond 聘請助手，便主動聯絡她。」日本陶藝歷史如此久遠，富經驗的出色工匠如此多，何以非到外國不可？原來是為了探索自己。

「日本的陶藝大多都是約定俗成，信樂燒是這個模樣，甚麼燒則是那個模樣。那時覺得，在歐洲及英國應該會自由點。」透過異國的窗口重看自己成長的國度，便發現很多事情並不是「非如此不可」。世界無比廣闊，應當該好好伸展自己。

陶藝裡沒有「自己」

於英國待了一年後，山田先生回到日本，邊在信樂的製陶公司工作，邊製作自己的作品。三年前總算能夠獨立，設立自己的陶窯，專注於自己的創作。

陶窯設在信樂，山田先生卻不做大家所熟知的信樂燒，而作他鍾愛的 Slipware。Slipware 是指以化粧土繪上圖案的陶器，在塑了形的黏土上，澆上白色、棕色或黑色的化粧土，然後用各種工具勾出

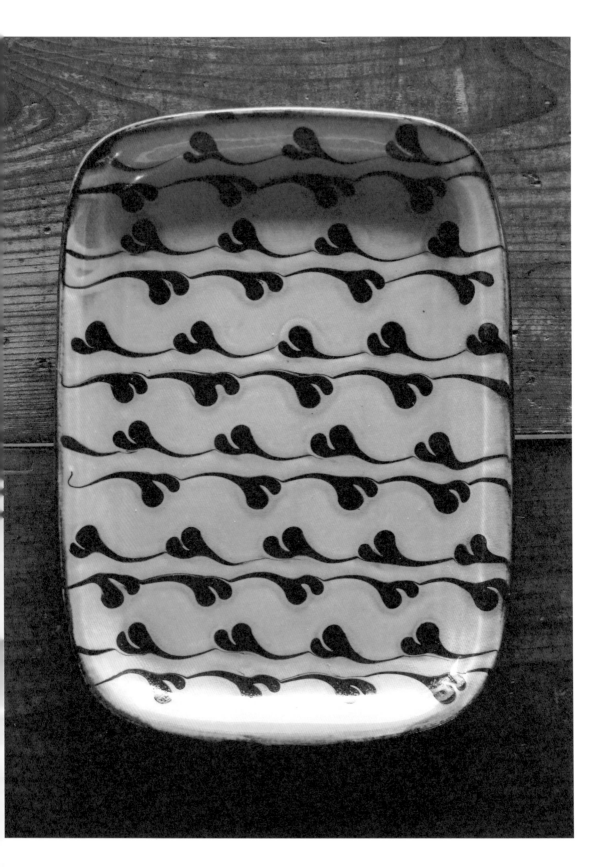

圖案，說起來其實有點像給拿鐵咖啡拉花。因為化粧土就只有白、棕、黑等色彩，造出來的陶器也格外簡樸。當初山田先生嚮往英國的其中一個原因，便是因為當地是盛產 Slipware 的國家之一。

在山田先生的工房裡，能找到一些簡陋工具——罐頭的罐子上開了個洞，插上一支吸管，用膠紙筒單地黏在一起。這些工具是山田先生特為自製的，用來製造自己的 Slipware。以罐子作筆，化粧土作墨，在壓成平面的陶板上畫，「落筆」重一點的，筆觸特別粗，輕一點的則成細線，看似輕易，卻很難控制。圖案畫好了，待陶土稍乾後，才用模具塑形。沒有替器物造高台，他為了避免燒成的過程中釉藥黏著電窯，他在器物底部墊把米，燒製完成後，米的形狀烙在器物底部，也是一種風雅。

現在每件作品都做得明確，但在剛製作自己的作品時，山田先生也曾經迷惘過。「剛開始時，作品賣得不好，便刻意做一些『看來會暢銷』的東西，『現在大家好像很喜歡這類型、這種氣氛的東西』，便去做相近的物品，但其實我很討厭這般不明確的東西。」山田先生自言最初時急於有自己的風格，造出來的作品質地非常粗糙，且十分厚重，單看作品的話，難以理解其用途，他後來才明白到，這些東西根本不合現今世代的。「現在人多住在公寓裡，空間小了，而且選擇餐具的多是女性，需要輕巧一點的東西。另外，我發現必須減去個人主張，才能做出更易於理解的好作品來。」山田先生

94

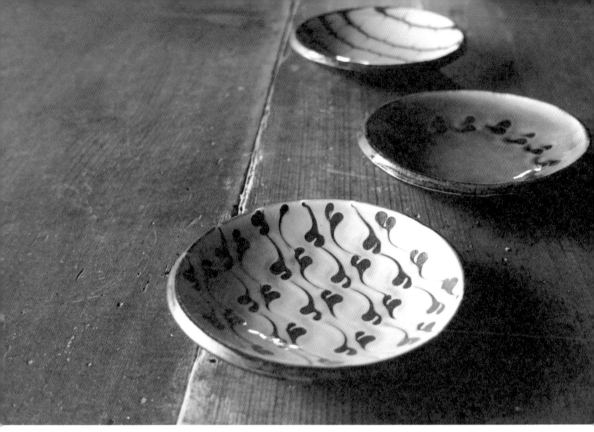

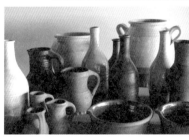

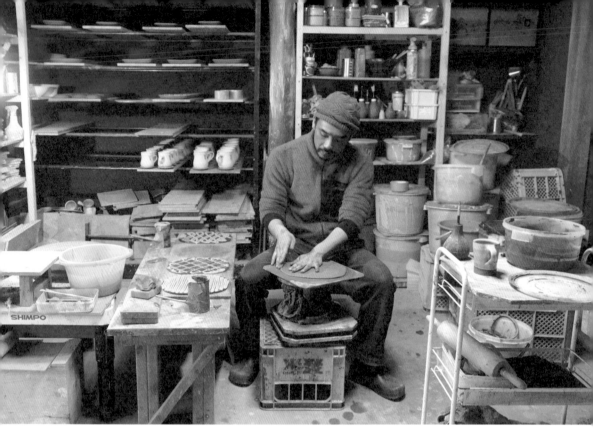

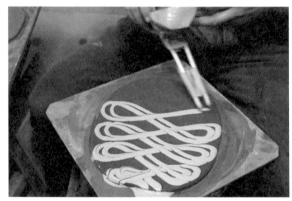

為作品減重，平滑了表面也使它們便於清洗。他也減去了自我主張，削去了作品最初的迫人力量，造出較親切的作品，並得到廣大的認同。最初為了尋找屬於自己的場所而開展了陶藝，最終卻領悟到要造出好的陶藝，必須放下自己。「然而，若只注重使用者的想法，做出來的作品會很沉悶，必須取得平衡。」

我問山田先生做陶藝時最令感到快樂的是甚麼呢？「應該是把燒好的作品從窯裡取出來的時候吧，因為陶器的模樣，在燒好前是沒法完全預計的。畫圖案時也很有趣……大概都很有趣吧。雖然幾乎是做著同樣的東西，但今年會比去年做得好，明年又會更好，即使是同樣的東西，也會有變化。」

說著時，山田先生正在用他自製的工具在陶板上畫圖案，每一隻都大同小異，每一隻都不同，在陶藝的世界裡，沒有重覆的東西。

● 山田洋次

一九八○年生於滋賀縣東近江市，二○○二年於信樂窯業試驗場完成的陶輪科課程，二○○七年往英國，師從 Maze Hill Pottery 的 Lisa Hammond，學習 Soda Glaze。二○○八年回國後於信樂的陶藝工房就業，同時開始以 Slipware 的方式製作自己的作品。

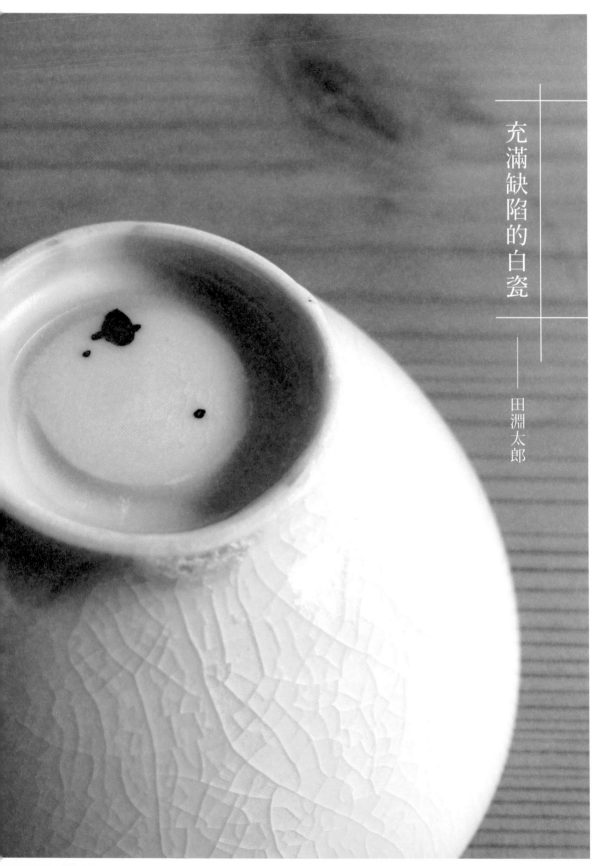

充滿缺陷的白瓷

——田淵太郎

田淵太郎先生把車停在半山的路旁，舉目望去，只見路邊擱著了一堆堆整齊疊放著的薪木，以及眼前這幢簡樸的木造房子，抬頭映在眼內的是大片叢林，看來是個杳無人煙的清靜地。「再往上一點，就會見到幾戶人家了。」田淵先生指著叢林的方向。

田淵先生選擇高松市鹽江町設工房，便是因為看上鄰近居民較少，遠離人煙，以薪木燒製瓷器時，不用擔心冒出的濃煙對居民造成困擾。另外還有一個原因，「香川縣是我的故鄉，做陶瓷的，整天待在工房裡，還是在自己感到輕鬆自在的地方好，思前想後，始終是香川縣最合適。」田淵先生的陶輪，置在工房的窗前，每天坐下來工作時，他仍能眺望到鄰近的田野與山巒，春夏秋冬，四時變化，他總感受到自然的環抱。

沒有所謂的傳統美學

田淵先生於大阪藝術大學研習陶瓷製作，自學生時期開始，便立志建立自己的工房，畢業後當了三年陶藝教師，儲了足夠的資金後，經父親的友人介紹下，找到了這幢老木屋。那年是二○○七年，田淵先生修葺好房子後，又親手建了穴窯，一塊磚一塊磚的拼砌，整整花了三個月的時間。

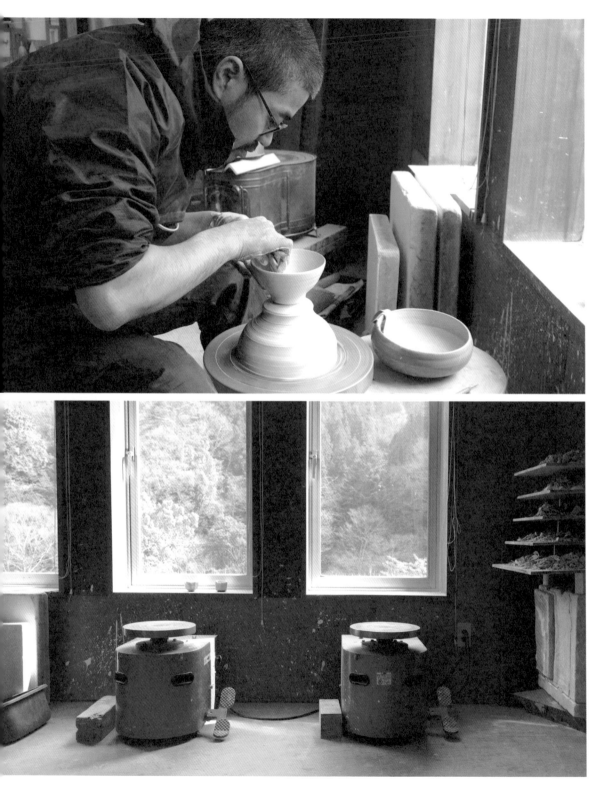

田淵先生造的是瓷器，素白的瓷土是從岐阜訂來的，燒成時用的薪木，則能在工房附近輕易找到。

瓷器製作技術在十七世紀傳入日本，在這之前，日本的器物都以是黏土造成的。棕黃色的土壤，即使以白色的化粧土粉飾，在燒成過後，坯體的土黃色仍然隱隱透出。白色的器物極為罕有，因此，當白瓷自中國及韓國傳入日本後，人們感到驚艷不已。

以往以薪木燒瓷，木的灰燼落在瓷器上，會產生不同的色彩。人們為了製作出純白的瓷器費盡心思，例如將它們收進名為匣缽的小箱子裡，再放在窯裡燒，以避免沾到灰燼，現今因為大都以電窯或瓦斯窯，製作白瓷時省去不少工夫。不過，田淵先生偏偏選擇以薪木燒製，甚至為此而親手建了穴窯，因為他根本不在意瓷器的傳統美學，他的白瓷裡滲透著淡淡的粉紅與紫，表面現出凹凸的紋理，不夠光滑，這些「缺陷」，才是他追求的美學。

「我沒有想過要改變傳統呢，或者說，我從來沒有對白瓷抱有特別尊敬的情感。白瓷很美，但因窯變而產生的色澤變化，才是我感興趣的地方。現在因有電窯及瓦斯窯的出現，要製出白色的瓷器已非難事，我只要純粹地依著自己的喜好，製作自己認為美的東西就好了。」傳統價值有時是創作的

重要參考，有時是巨大的束縛，幸好科技發展將瓷器的美學解放，「白」不再是瓷器唯一的美學準則。本來，美就有很多種。

田淵先生自起居間的一角找到了他二十歲時造的瓷壺，說是瓷，但看來更像是用陶泥造的「土器」，撫上去時仍能感受到沙土粗糙的質感，這是他首個用薪木燒的瓷器。委先生的作品很有趣、富有實驗性。「大學三年級時，我透過老師認識了居於岐阜的陶藝家加藤委先生。我拜訪過他的工房好幾次，某天他連絡我，說過幾天要用薪窯作燒成了，叫我把自己的作品也帶去燒，成品就是這個瓷壺了。」這次的經驗給予田淵先生很大的衝擊，還是大學生的他當時埋首於各種實驗，卻始終蘊釀不出自己的風格，瓷壺上變化多端的色彩、渾然天成的質感，叫他認定了以薪燒瓷的創作方向。「不過這瓷壺跟我現在作品的風格也有很大差別了。」

火炎的力量

被柴火吞吐過的器物震撼了田淵先生，然而由他決定以此為方向，至他完成真正合意的作品，已是三年後的事。三年間，他試驗了各種釉藥、研究成分的比較、實驗器物於窯裡排列方法對成品的影響，所有的細節他都記在筆記裡。失敗了，作調節，只是又再失敗，燒出來的瓷器，始終不如他預期。

「不過每次燒成時，最少也有幾個是滿意的，那就證明了該是有機會做得更好。」

103

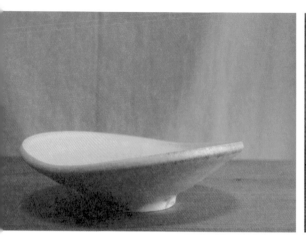

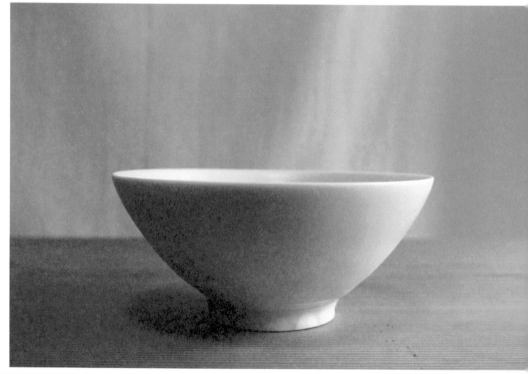

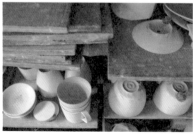

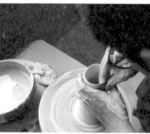

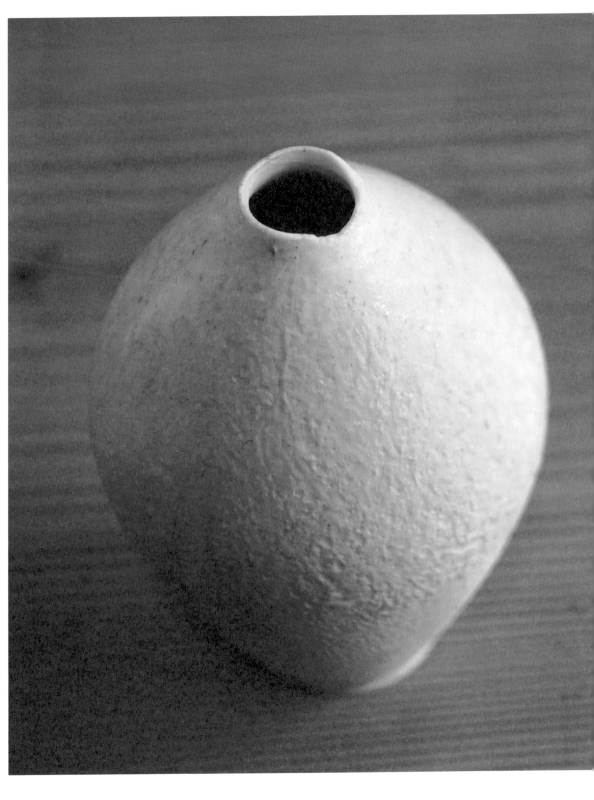

大自然的動向無法控制，你只可以學習祂、理解祂、順應祂，祂會在你學會了謙卑之時，會給予你最好的回應。田淵先生造瓷，每次燒成時，薪火連續燃燒一百小時，足四天多，在這四天裡，薪火在窯口燃點，火直往裡竄，田淵先生把瓷器往穴窯最裡處放，被火直接烤到的一面，會現出粉紅的色彩，背向薪火的一面，色彩則不會有任何變化。那些美麗的色彩，就是火給田淵先生的回應。「火炎的動靜直接表現在器物之上，這就是以薪燒瓷的魅力所在。」成品的模樣並非自己能完全掌握，這是造瓷最有趣之處，至今每次打開穴窯，取出作品時，田淵先生仍是會感到興奮期待。「不過有時無論多努力都達不到理想，也會感到厭煩。」田淵先生笑說。

問田淵先生有甚麼未來計劃，他說：「陶瓷真的是非常有趣的東西，而它的魅力，單是靠器物是無法表現出來的。」器物講求實用，造藝術品時則較自由，較能隨心所欲。在起居室的角落裡，擱著田淵先生各種作品，其中有一塊大的瓷土，是他創作的雕塑，瓷土在燒成的過程裡猛然裂開，缺口鋒利而乾脆。他把作品交托給火炎，任由火舌在瓷器上舔過滑過，火炎將把瓷土敲成怎樣的形態，他無從預計。這個瓷雕塑，是他的作品，也是大自然的作品。而這些瓷雕塑的靈感，也是取於自然。

十多年前，於一次前往夏威夷的旅行之中，他深深被大自然打動。「那次我去參觀火山，溶岩一湧而出，傾瀉冷卻後結成塊，凝視眼前的景象，我心想，火山不就是由自然燒成的超級大超級大的藝術品嗎？實在太厲害了，是人類無法造成的。」火炎的力量，猛烈時足令地動山搖，溫柔時為器物添上嬌嫩的粉紅，在田淵先生的瓷器作品之上，我們彷彿看到這變化多端的力量。

● 田淵太郎

一九七七年於香川縣出生，二〇〇〇年於大阪藝術大學工業學科陶藝課畢業，其後曾擔任陶藝導師，至二〇〇七年於高松市鹽江町築窯。曾獲朝日現代工藝展優秀賞（二〇〇三年）、香川縣文化藝術新人賞（二〇一三年）等。

● 豆知識：關於窯變

在燒成的過程中出現的化學作用，因薪木灰燼落在陶瓷上，以及溫度變化等原因，造成陶瓷色澤及質感的變化。

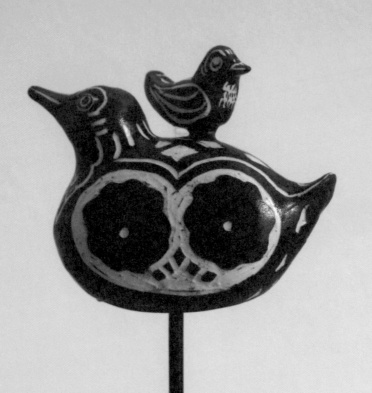

眼前的一片深邃的湖泊，深藍、湛藍、藏藍交疊，交匯處飄著柔弱的鱗光。湖面起起伏伏如絲綢，波浪無聲，它被鑲在陶板裡。那是矢島操以琵琶湖為主題的作品，展出地點，是位於滋賀縣一家叫Sara的畫廊。

兩個多月前我跟矢島小姐相約在她的工房踫面，那時她正忙於為展覽會作準備，工作桌上擱了個巨形的陶碟，等待她刻上圖案花紋。矢島小姐教人最印象深刻的作品，是黑白色的，繪上各種植物圖案的陶碟，線條簡單而分明，上菜時圖案都被埋在食物之下，吃光了才現身。能為食桌增上小趣味，對她來說是造陶最快樂的因素之一。比起這些植物圖案，那天她跟前巨碟內的則複雜得多了——茂密的叢林之中，一隻貓埋伏其中……「是老虎！」矢島小姐糾正我，說罷自己也哈哈大笑起來：「牠常被認錯啊！」

展覽中陶板內的琵琶湖，卻是截然不同的風格，矢島小姐的陶碟令你會心微笑，這陶板內的湖，卻彷彿要在邀請你躺下來，隨浪緩緩漂浮，平和安靜。

從運動到藝術

大部分人所認識的矢島小姐，是做器皿的，不過，一九九○年至一九九四年間，當她於嵯峨藝術短

在決定進入藝術大學之前，矢島小姐對藝術所知不多，雖然自小喜歡繪畫，但全身投入的卻是運動，每天跑步，每天訓練，一心想著將來要從事體育相關的工作，然而，高中時經歷的一次意外，使她不得不放棄。「曾經熱心的事突然消失了，我不得不重新思考未來的路向。那時很單純，只是覺得從事美術好像挺開心的，於是便決定投考美術大學。可以說，開始從事陶藝並沒有很戲劇化的原因，不過是為前路而已。」矢島小姐進入了應付大學考試的預備班，在那裡才知道美術的廣闊，說喜歡畫，想學繪畫，也得決定是要學日本畫還是西洋畫。「細想後，覺得捏黏土，將之造成不同的東西，好像很有趣，便想做做看。」矢島小姐一貫輕描淡寫的語氣裡，有著難以動搖的意志，她決定了路

期大學，以及精華大學修習陶藝時，作品其實是以藝術品為主。「可能因為這原因，現在辦展覽的時候，不自覺便會考慮展覽的空間及地點，希望能做出與之相關，氣氛相配合的東西來。」那天在矢島小姐的工房時，她這樣說。Sara畫廊位於滋賀縣，而說到滋賀縣，總教人聯想到那如海般湧著浪的琵琶湖，矢島小姐於是造了幾片以它為題的陶板，與四周環境呼應。另外，因為展覽空間夠大，她又造了數只特別大的陶碟，以及像小型屏風般的擺設。

向，便沒有猶豫過。

大學畢業後，矢島小姐在大學任助教，另一方面，又租了一個小小的單位作為工作室，捏好的陶器便借用人家的電窯作燒成，至此矢島小姐的作品仍是以雕塑為主。器物是較容易找到銷售管道的，新人陶藝家造的雕塑則大多只能參加公開招募的展覽，又或是於跳蚤市場內出售。「伊賀有一個很著名土鍋工房名為長谷園，每年都會舉行一次陶藝祭，我跟同學會去看。畢業後，長谷園的老闆跟我們說，年青陶藝家很難以陶藝維生，叫我們不如在陶藝祭時把作品帶去賣。」矢島小姐語帶感激，或許因為沿途總有推動著自己的人們，她也沒有憂慮這一路走下去能否靠陶藝餬口，一心想著的是，既然決定了，就要找到使自己能走下去的方法。

矢島小姐後來存了資金，買了一個電窯，在京都市四条大宮附近設立比較正式的工房，並開始生產器皿。「我希望將自己在雕塑中呈現的世界，於器皿之上表現出來。」

別讓心裡累積的東西枯萎

矢島小姐的世界，是怎樣的世界呢？二○○七年，她舉辦了名為「惹人憐愛的十二個故事」的展覽，展出的是她於一年間，以每個月分為主題而創作的作品。兩年後，以此為基礎，出版了作品集《葫

蘆的洞》。在書中的前言，她如此寫道：「春季時，感謝與樹木與花兒全新的邂逅；都怪夏季的風，令人突然想出走；戀慕秋季的夜空，星星將祕密說穿；在冬季素白的風景裡，找到了通往市街的新入口，鼓起勇氣來，輕輕地嘗試踏出一步。」每個月，她聆聽自然，聆聽自己的內心，三月裡明亮的月暖和的風，她捏出了在月球上吹笛的少年：六月梅雨天，春末夏初，她造出了如魚的船……矢島小姐的世界裡，是她與自然之間沉默的對話，安靜而祥和，這個世界展現在她的雕塑裡，也在她的器物上。

通常在陶器上作畫的方法是，以鉛筆在坯體上作草稿，然後再繪上顏料或釉藥等。矢島小姐卻從來不打底稿，心裡只有個模糊的構想，譬如說夜晚時的風景，又或是林間的鳥兒，執起毛筆便畫。隨心所欲，很快樂。「下筆時偶爾出現的形狀，看來像豹，那就畫成豹吧，在豹的旁邊加朵花也蠻有趣，那就畫花吧，這種偶爾性是最好玩的。我想我是希望把這些於心裡自然流露的東西，化為自己的強項吧。」

矢島小姐不為自己設限，只要能表達自己的，不管哪種方式都可以，只是剛巧演變成為器物及雕塑。所有作品都是從心而發的，聽來很自由，只是一旦化為工作，有時就成為束縛。「這幾年來，我都是以製作器物為主，但若只做器物的話，抱持著的世界就會變狹小了。」矢島小姐還是淡淡然的，只是說話內容卻擲地有聲。器物令自己的世界萎縮，聽來很可怕。「嗯……因為我的創作，都是源自日常生活的感受，直接地把內心的東西釋放出來。清新的空氣、寧靜的夜晚……我沉迷於這樣的

114

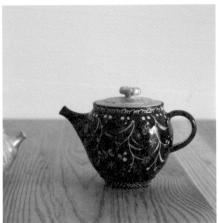

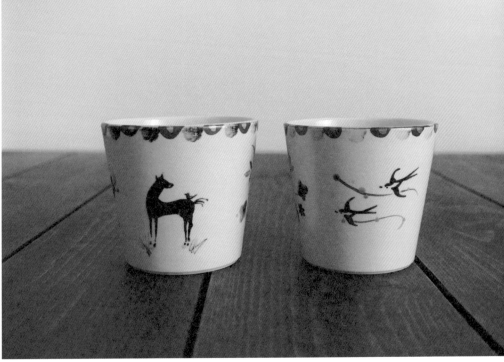

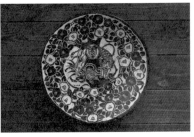

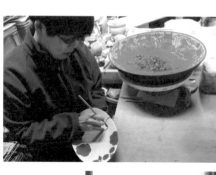

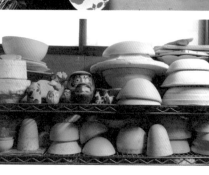

世界。若收到訂單，同一件器物要製作一百件的話，我整個月便要繪畫同樣的東西了。那很糟糕。雖然收到器物的訂單時深存感激，但若為生活而只造同樣的東西，心裡一點一滴累積下來的東西，可能便會慢慢地枯萎了。」

矢島小姐製作雕塑，彷彿在心裡澆水，泥土又再滋潤了，心花又再開。「這樣說有點不好意思，但製作雕塑及藝術品，對我來說是在獎勵自己。因為這些東西製作時很花時間，定價也較高，若能賣出當然很好，但通常不會大賣的。在這意義上，我是在獎勵自己。在這些作品裡表現的世界，若非常有趣的話，我會應用在器物之上。這過程讓我重新得到製作的力量。我不討厭重複製作器物，只是需取得平衡。」

我問矢島小姐，有否哪個陶藝家一直影響著她，她想了想，找到了豬熊弦一郎的書。豬熊弦一郎，日本著名洋畫家，矢島小姐給我看的書卻非他的畫冊，而是他收集的日常物品的圖集。他收集的東西範圍極廣，玩具、家具、生活道具、工業工具、木雕，還有各種難以命名的物品。書中，他把它們重新排列整理，組合在一起，彷彿在創造一個個嶄新的世界。「你看，這些東西看來似乎都沒甚麼用途。不知怎地，翻這書時就會感到很快樂。」

我翻著豬熊弦一郎的書，看著矢島小姐的器物之上的圖案，那裡有被鳥兒牽著往天上飛的孩子、為烏龜送上鮮花的兔子、在花叢裡穿梭的飛鳥……她愛豬熊弦一郎收集的日常物品，而她也是愛收集的人，她是收集自然的人。

● 矢島操

一九七一年於京都出生的矢島小姐，畢業於嵯峨美術短期大學陶藝學科，其後在京都精華大學造形學部美術科進修，專攻陶藝，並於一九九五年完成研究生課程，一九九七年在嵯峨美術短期大學任助教，現於滋賀縣設了工房，作品主題多與自然有關。除了器皿之外，亦專注於藝術創作。

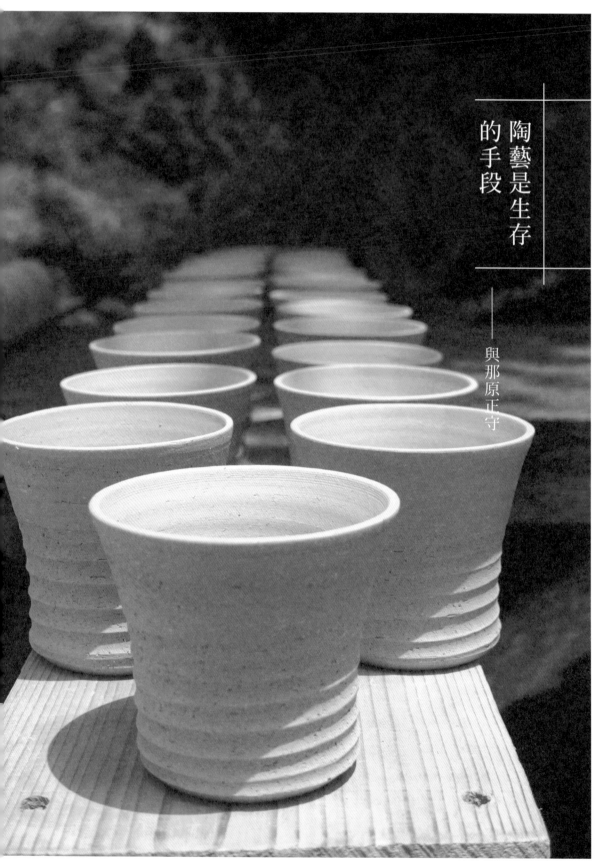

陶藝是生存
的手段

——與那原正守

陶藝的存在意義是甚麼呢？在與那原工房裡，我不住想著這問題。

我環視著與那原工房幾乎看不見盡頭的建築物，早上十時，室外空氣又重又熱，建築物天花板很高，把陽光都撐起擋住，數把風扇有點倦懶地搖頭擺腦，它們拼了命，我還是汗流浹背。正在工作的幾位工匠似乎對悶熱的天氣已習以為常，努力專注於眼前的陶土，只是仍不免分神於我這位不速之客身上，不時抬頭瞥我一眼，其中一位，默默地自遠處漾著靦腆天真的笑容凝看著我。

「那時我想，有甚麼方法可以幫助這些孩子，怎樣才能給予他們工作，讓他們獨立維持自己的生計呢？我想，陶藝或許可以吧。」與那原工房的創辦人與那原正守帶我參觀工房時說，他頂著一頭凌亂的捲髮，頭上隨便帶著一頂皺皺的、褪了色的貝雷帽，皮膚被沖繩猛烈的陽光曬得黑黑亮亮，說話時聲音很輕很緩慢。他口中的「孩子」，就是與那原工房裡的工匠，其實他們早已成年了，只是出生時，老天給他們安排了一個長不大的靈魂。身體長得再高，靈魂仍有點幼嫩。

與那原先生曾於沖繩的殘障人士職業培訓中心工作，眼見孩子們畢業了，在沖繩這細小的群島裡，卻難以找到工作，心裡替他們煩惱不已。他那時對陶藝一竅不通，卻決定為了他們成立陶藝工房，於是跑到沖繩著名的陶藝家大嶺實清任學徒，那是一九八七年的事，他當時已37歲。對與那原先生來說陶藝的意義，不在於讓他與自然共生，也非藉以表達自己，陶藝是謀生工具，為他關愛的人謀取獨力生存機會的工具。

未成氣候的陶藝家

一九五〇年於沖繩出生的與那原先生，年輕時就像很多於鄉村長大的孩子般，嚮往著大城市的生活。

十多歲，他便獨自跑到東京去，一心希望成為設計師，然而，真正學習設計以後，才感到設計的世界，與根植在自己心裡的價值觀相去甚遠。「所謂的設計，大都是以消費為目的而存在的東西，有時不免會用宣傳照片等東西來唬弄人。」東京的五光十色令人憧憬，各種日新月異的新奇有趣事物教人心跳加速，只是待再久，與那原先生仍感到那心跳的速度與自己的呼吸無法協調。「可能因為我是鄉下仔，無法適應吧，也可能因為我根本沒有努力適應。」

離開沖繩後才知道沖繩好，與那原先生看過繁華的東京都會、經歷過六十年代東京發生的大型學生運動，做過他很多口中「亂七八糟」的事，於一九七三年回到沖繩，然後就是前文提過的故事，他為了殘障學校的孩子，走上陶藝家之路。

與那原工房是讀谷村內，名為北窯的共同窯中四個工房之一，另外還有分別為松田米司、松田共司以及宮城正享領導的三個工房。「我跟他們三人是不同的，他們都由衷地喜愛陶藝。」除此以外，其他人都是習陶十多二十年，才設立自己的工房，而與那原先生才師從大嶺實清兩年左右，且在兩年間，花了大部分時間學習造陶土，成立工房時陶器塑形等技術仍有點笨拙。「我那時根本未成氣候啊。」與那原先生說著哈哈大笑起來，眼睛閃閃發亮，像樹葉篩下的耀眼陽光。

即使未成氣候，他還是背城借一地重重踏出一步，與北窯的三個合伙人，一起負上八千萬日元的銀行貸款。「建工房及店舖的建築、登窯等，開支龐大，我們把九成的資金都交了給建築公司，因為不充裕，我們也當起建築工人來了。」花了一年半時間，總算把登窯也築起來了，卻又遇上經濟泡沫。「貸款時正值日本經濟泡沫，利率很高，我們四人每人負債二千萬，分十年還，每個得還上23萬，陶器每數個月才燒好一批，收到錢後立刻交給銀行。還不出錢的月分，就請朋友及兄弟幫忙。」後來與那原先生跟銀行商討後，把還款期由十年延長至十四年，總算慢慢還清債項。如此艱難，有想過放棄嗎？「不可能呀，不幹了還得還錢。」漫長的苦惱日子過去了，過去了就虛幻了，這時與那原先生再次談起時，像在描述電影情節，再深刻都不痛不癢。

還清貸款的兩年後，殘障人士培訓中心的導師，帶著幾個將畢業的孩子來作為期一星期的實習，有些孩子實習過後便直接留下來工作。與那原先生花了十多年，終於實現了他習陶的最初目的，孩子們有了工作，也總算經濟上獨立了。

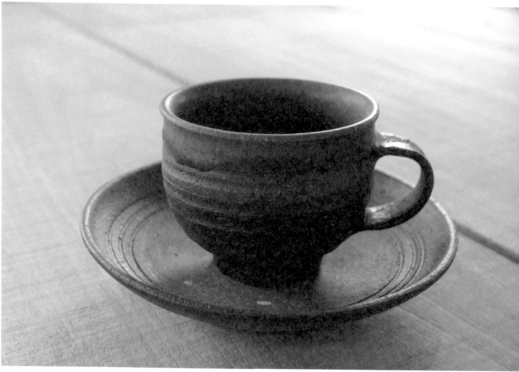

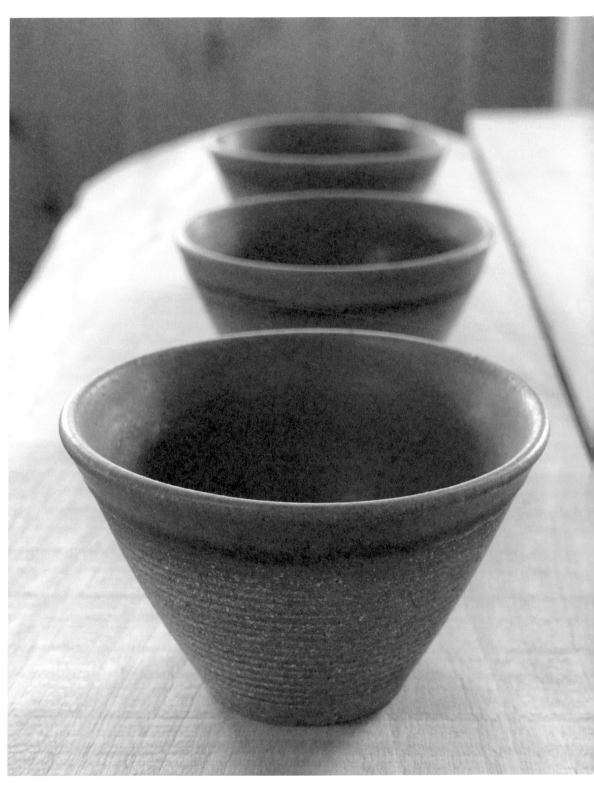

共同窯是分享責任

我到訪的那天北窯正忙於製作黏土，與那原先生說要帶我去看看，便領我到工房後的小丘上。站在小丘上的水池旁，便能見腳下有近十位年輕人，正在分工合作，一把一把地將泡在水池內的陶泥撈起來，再一把一把地堆在瓦片上，排列在陽光之下。

製作陶土的工序極為繁複，必須經過反覆的沉澱、排水、去除雜質、風乾，然後再混合多種特性不同的土壤，才能調出黏度、粗細都合乎理想的陶土。北窯的陶土混合了六種土壤，因為每次採得的泥土成分都不一樣，調好的陶土在正式使用前，還得經過試驗，由塑形至燒成，每個步驟都不可缺，以確定陶土合用。

因為廢時耗力，大部分陶藝工房都寧願向陶土批發業者直接購入，而放棄此原始的製陶方式，但北窯的工匠們仍堅持大家一起完成這繁複的工作。「我們想從最初的階段開始做起，好像不這樣的話，便無法把陶器做好了。將來年輕的陶藝家都會選擇使用買回來的陶土吧，畢竟那比較省工。」與那原先生話語裡沒有半點婉惜，雖然他對造陶土執著，但這執著只屬於他自己，沒壓在其他人頭上。

現在於北窯內頂著大太陽，弄至滿身泥土的年輕人，卻是與時代趨勢背道而馳的，他們都是來自日本全國各地的實習生，乘坐數小時飛機，離家到這村落，目的也是希望從最初的階段學起。

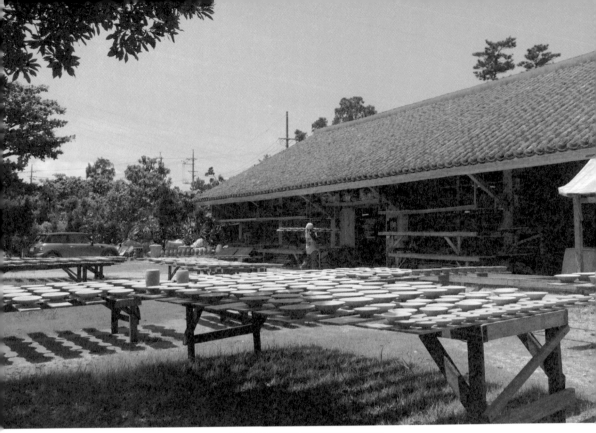

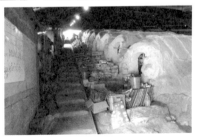

陶土是自己做的，連調釉藥用的木灰，也是他們自己燒成的。在登窯附近的倉庫，堆疊了大堆的細葉榕樹幹，將之以燒成灰，調成釉，塗在陶器上，以一千二百度以上高溫作氧化燒成，就會展現出如同織部燒的青翠綠色。這些木材，是颱風之後，於山路上撿來的。樹木被吹倒，特意請人收拾太耗金錢，管理讀谷村的官員便拜託北窯清理走，也好物盡其用。要實踐與那原先生所說的「由最初階段做起」，非將這些工作全扛在肩上不可，單靠數人難以負擔。在北窯這共同窯裡，四個工房的工匠們一起應付這些工作，做好的陶土及釉藥一起用，當歷時三天的燒成工作展開時，也是輪流分擔。共享資源，不管是人或物資，是共同窯最重要的存在目的。

回憶裡的藍

中午休息時間，幾個工匠們都聚在一起享用便當，我跟與那原先生在附近吃過醬油三層肉麵線後，又回到北窯來。推門走進北窯的販賣店——北窯唯一裝設了冷氣的空間，店員似乎還在午休，低頭打著瞌睡。我逕自繞著貨架細看。

沖繩的陶器有著濃厚的共同特色，厚重、有點不修邊幅、大剌剌的魚與花草圖案，大剌剌的筆觸，如同沖繩人予人的印象，自由、熱情而不拘小節。松田米司、松田共司與宮城正享的作品，大都是貫徹著這特色，唯獨與那原先生的有點與別人不同，其中一個系列，湛藍一片。我注視那藍良久，

想到昨天在沖繩的名勝萬座毛看到的大海，交疊的湛藍混著碧綠。聽導遊說大海的顏色每天都在變，這天的色彩，明天就不復見，但與那原先生的器物裡的海洋，卻永遠守在那兒。

「因為我只跟從大嶺先生學習了兩年，還沒有學好就獨立了呀。很多事情不會，更加需要找自己能做到的。」與那原先生笑說。「這藍色是從大嶺先生的作品中學會的，可能因為自己一直生活在小島上吧，白的砂、藍的海，是我看慣了的景色，因此特別容易被這藍色觸動。」除此之外，還有另一個更私人的原因。

「我小時候，家裡沒有太多奢侈的東西，可能家人沒有很在意我的衣著吧，我幾乎每天都是赤著腳的，而襯衣，就只有一件牛仔布的，以及學校的白襯衫而已，除此以外便甚麼也沒有了。有次姐姐要去約會，去買洋裝，也買了一件給我，且任我自己挑選，我當時選的襯衫，就是這個藍色的。」

與那原先生愛用的藍色因為與沖繩裡用在骨灰罈上的藍相近，因此沖繩的老一輩看到顏色相同的陶器，都聯想到死亡與幽靈，感到難以接受。但與那原先生聯想到的，則是最貼近他內心深處的回憶。

近來，與那原先生在陶藝燒成工作完結，待窯冷卻而休假的四天裡，總會到沖繩的離島探索。沖繩由一百五十一個小島組成，其中四十個為有人島，「可能因為自己是在小島出生，卻在小學時期便往本島去了，我想確認一下在小島上居住的人們的生存方式，想了解父親及兄弟們生長的地方。」

與那原先生曾在東京民藝館內見過一個非常原始的土器，以黏土混以磨成粉末狀的貝殼燒製而成。貝殼在燒成過後仍然泛著亮光，那是來自海洋的光，暗示著它出生的環境。後來與那原先生才知道它產自近石垣島一個叫新城島的小島，回到沖繩後特意抽空去看，看看怎樣的土地孕育出這樣的土器。我問與那原先生，如今可有比較愛上陶瓷嗎？他深思了一會，然後回答說：「陶藝是很了不起的。」不管喜不喜歡，陶藝都是很了不起，陶藝裡有貝殼有海，把風土都收藏起來，刻畫了人們生存的痕跡，同時給予他的孩子們生存的道路。

● 與那原正守

一九五〇年在沖繩縣與那城町出生，年輕時曾一度離開故鄉到東京。於從事陶藝製作前，曾於殘障人士職業培訓中心的學生宿舍工作，之後為了給畢業生製造就業機會而開始習陶，一九八七年師從大嶺實清，並於一九九〇年與松田米司、松田共司與宮城正享等創立北窯。

129

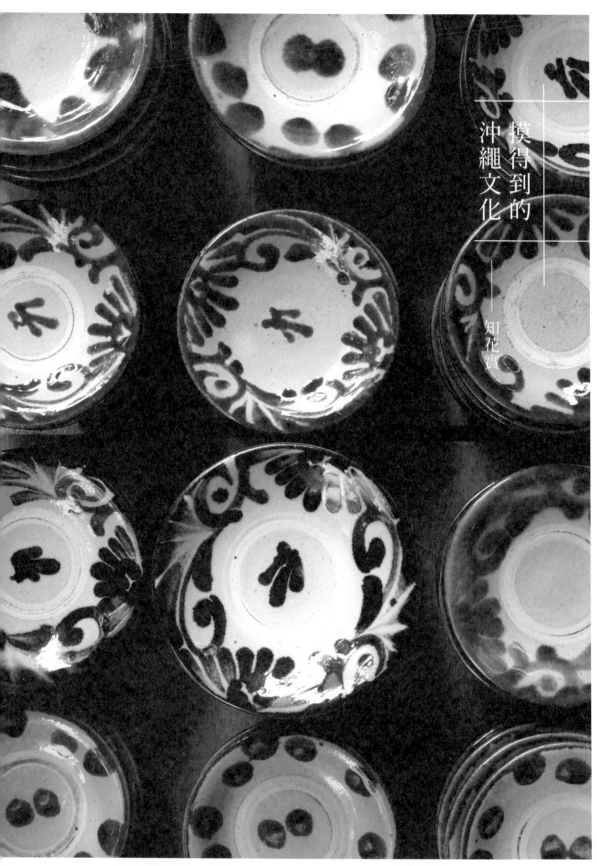

下午三時，我坐在知花實工房的庭園之中，喝著知花太太特意為我準備的冰咖啡。天氣悶熱得很，待在樹蔭下，仍然感受到腳下泥土蒸發出來的熱氣。知花太太給我的一片果醬麵包，仍然被我擱在桌子上，天氣太熱，實在沒胃口，螞蟻見狀樂不可支，排隊來分享一點甜。

庭園兩旁排列著底矮的桌子，上面擺滿了知花先生造的陶器，直到昨天，沖繩還接連不住地下著雨，露天擺放的器皿內盛滿了雨水與落葉。知花先生也不大在意，說那些是次貨，燒成過程裡產生各種小缺陷，像是溫度太高，釉藥在器物上留下來大大小小的瘤。大部分陶藝家都會把不夠完美的成品直接扔掉，雖然若降低價錢，定能找到買家，但他們不願意，一來是對完美的追求，二來也怕影響作品的價格。知花先生卻把次貨放在庭園裡平賣，沒考慮太多藝術價值。「我不是陶藝家，我不過是以陶藝為業的工匠而已。」知花先生靠在椅子上，呷了一口熱咖啡。

重新愛上腳下的土地吧

知花先生在一九五四年於讀谷村出生，亦即是沖繩仍被美國管治的時期。當時讀谷村有逾百分之八十的土地，被美國軍隊佔用，雖然於戰後曾一度被趕離村落的人民已獲准回鄉，但生活一點也不容易。那時美軍把戰時埋在沖繩地下卻未曾引爆的地雷，挖出來後送往讀谷村作引爆處理，村內的

小學校舍每次爆炸時都會搖晃不定，而且炸彈的碎片會彈向民居，引起大大小小的意外。當時人們生活困苦，根與土地相連，心卻越走越遠。

一九七二年，美國總算放棄了沖繩的行政、立法及司法等權力，日本再次接管沖繩，同年，村政府便發表了「読谷文化村構想」計劃，希望將読谷村發展成沖繩陶藝的產地，同時借助文化發展改變人們對此地的印象，叫離開了的人們重新到來，留下來的人們重新愛上這片土地。村政府向陶工們提供土地，協助他們興建登窯，後來跟隨柳宗悅推動民藝運動的陶藝家金城次郎來了，著名的陶藝家大嶺實清在読谷村內設工房與登窯，沖繩各地的陶工也開始聚集在此地，読谷村陶藝之里，才緩緩發展起來。

現時在読谷村的陶藝家，不少都是師承大嶺實清的，知花先生便是其中一位。「不過，我開始學習陶藝時，人們對沖繩陶藝的評價還不好的，對很多人來說，陶工是下等中的下等的工作。那時的沖繩人，都看不起自己本土文化。」知花先生的語氣聽來，仍有點點唏噓。「沖繩自古以來都跟中國及東南亞等外國地方有連接，在經常世界交流的時代裡，本地的文化便會慢慢流失了。」

知花先生在大學時，是學習沖繩文學的。沖繩有自己的方言，同樣是日語，東京人卻完全無法聽懂。沖繩文學與方言切肉不離皮，要了解文學便得深究方言，方言是本土文化很重要的一部分，不同的語言傳達著不同的意識形態。然而知花先生說，現時沖繩本土只有約三成人會講沖繩語，年輕人大

多只會聽不會說。他希望做點甚麼將文化保留下來，以比語言更具形態的方式。「語言是看不到的文化，陶藝則是看得見的。我曾經學習過眼睛看不見的，這次希望做能被徹底看到的東西。現時仍有很多古舊的陶器被保留下來，我想這是陶藝在文化傳承上的重要性。」陶工是邊流著汗邊做的工作，文化在自己的手裡誕生與延續，知花先生覺得這很實在。

花三十年，學習順應自然

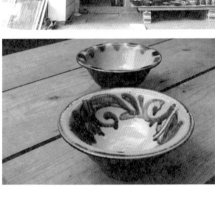

大學畢業以後，知花先生師從大嶺實清十四年，二〇〇〇年來開始建立自己的工房，他親手建築了房子與登窯，二〇〇二年，橫田屋窯才正式成立。沖繩不少陶窯都是共同使用的，幾家工房合用一個窯，近五十個小時的燒成工作便能攤分。橫田屋窯並非共同窯，使用這窯的只有知花先生自己一人。雖然十多年間不少弟子，此時跟我們一起圍坐在庭園中的，有些已師從他好幾年，但很多事情知花先生還是親力親為，例如顧登窯的薪火，弟子輪班幫忙，他卻總是守到最後，連續兩天不眠不休。

135

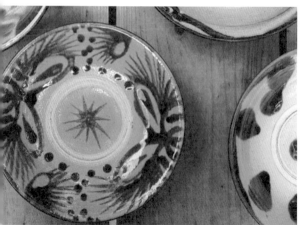

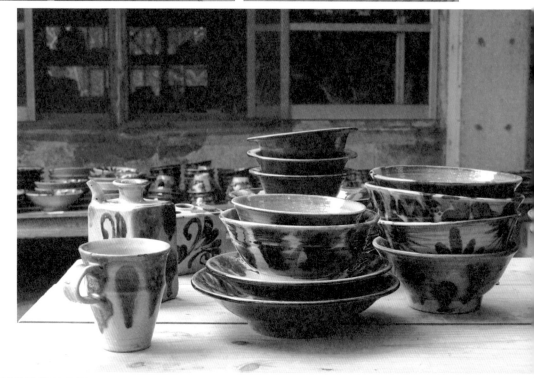

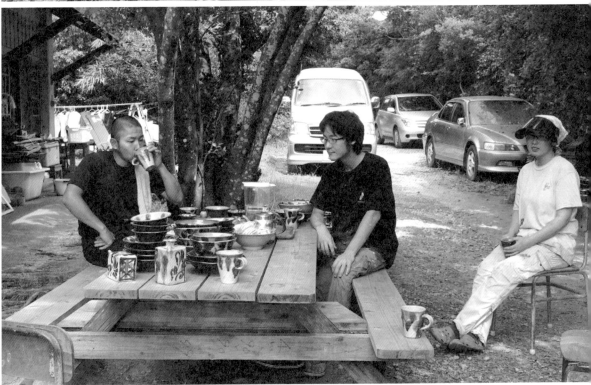

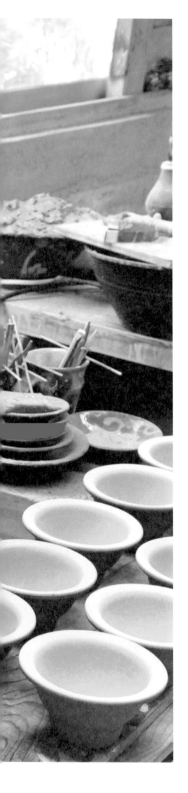

「因為始終只有自己才知道甚麼時候才算是完成，甚麼時候要把火熄滅。以往的陶工都是半農半陶的，因為天氣乾燥時陶器較不易裂開，所以乾燥的季節便造陶，潮濕的季節利於農作物生活，於是那些時候便作農耕。現在我們是全陶的，濕時造陶、乾燥時也造陶，但天氣潮濕或乾燥時，會需要多燒一小時或少燒一小時，這些只能靠經驗。因為我是半年才作一次燒成的，每天打開窯時，都會感到恐懼，怕做得不好。假如能把一點點的恐懼感，化為趣味便好了。」

我問知花先生造陶藝最感到快樂的是甚麼，他側著頭想了又想，口裡唸著：「快樂嗎？……」最終只回答，若成果不錯，就會感到快樂了。為了更感受到工作的趣味，他作了自我調適。以往一窯陶器，不足百分之八十及格品，他都會認為是成果不好，現在，只要有百分之六十，他就覺得能夠接受了。造陶三十多年，學會看天氣，也學會看現實，前者需調節風乾及燒陶的時間，後者需調節自己的期望。

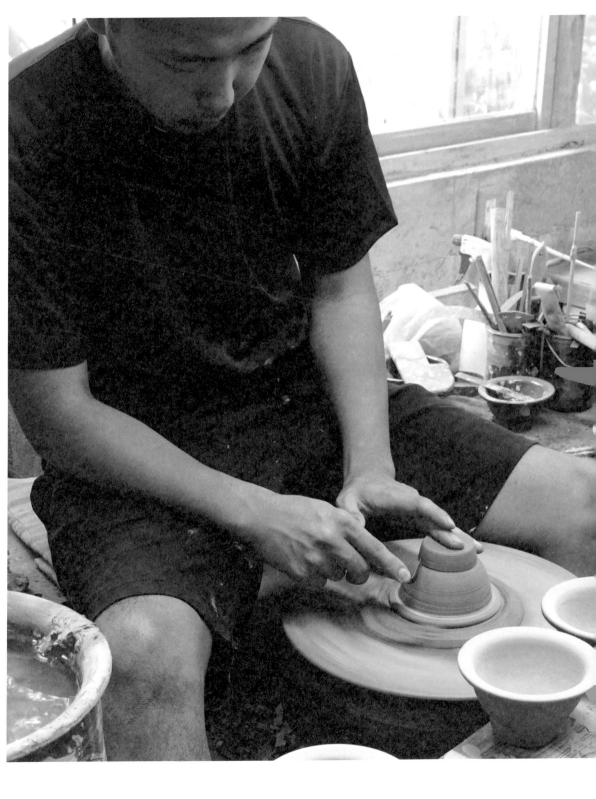

知花先生當初開始造陶，是希望把沖繩的傳統文化保留並流傳下去，他造的陶瓷，有著滿滿的沖繩燒的特色，以沖繩獨有的吳須綠釉繪上各種花紋，不管是器物或是圖案，看來都特別奔放。不過，對知花先生來說，沖繩繞的特質，並不只在於色澤或形態之上，還在於這片土地。

「陶器是在沖繩造的，其實這已是與別不同之處了。我們在這裡出生，在這裡成長，自然而然便會造出了這樣的陶器。我們用的陶土、釉藥等，都是沖繩的產物，然後自己生產的，用其他地方的泥土，是無法做到相同的東西的。所以，若是這些原材料都消失了，定會感到很煩惱吧，要是從其他產地引入材料，也有所不同。得全部工序都由我們自己製作，才能造出傳統的東西。」

原材料著實是會緩緩流失的，知花先生造的吳須釉繪碟子，即使圖案與形狀都大致相同，氣質卻有著微妙的差異——知花先生的綠色吳須釉，色彩特別溫柔優雅，製造那吳須釉的木材灰，是自前輩傳承下來，現已難得在沖繩找到，

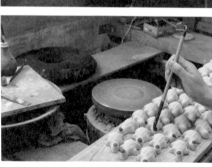

140

知花先生手上的一批用完，這種釉藥也就會消失。

知花先生對傳統如此珍視，是否就代表著，他排拒一切創新？「其實即使是不斷做著傳統的工藝，新的發想也會自然到來的，我想這是文化及時代的流向吧，亦只有如此自然產生的東西，才能長久的維持下去。要是我硬追求創新，做出來的東西很難留至後世，無法成為傳統的一部分了。」傳統不是僵化的，是活的，根藉著土地裡、歷史裡，並於堅持著傳統工藝的工匠手裡，一點點地吸收著時代的營養，慢慢成長。

● 知花實

一九五四年在沖繩讀谷村出生，在大學修讀沖繩文學，熱愛沖繩文化，大學畢業後往大嶺實清窯當學徒，至二〇〇二年成立個人窯橫田屋窯。

美是
不恐懼也不討好

——小野哲平

「這篇文章來自你的人生，告訴我，這文章於你而言，有甚麼意義？為甚麼你非寫不可？我想知道。」當了十多年的採訪者，我還是首次給受訪者如此追問，竟一下子語塞。此時小野哲平天生往上勾的眉毛，在我看來就像兩把刀。

但我知道，陶藝家小野哲平並不是在為難我，這些問題對他而言太重要，他當年也如此追問自己，陶藝之於他的意義，為甚麼非陶藝不可。他相信，找到這問題的答案，才能夠堅定自己的道路。

世界不自由，故需要藝術

小野哲平今年59歲，認識他的人，都稱他為哲平先生，連他今年32歲的長子象平，也如此稱呼他。

這天我在高知縣香美市的山上，一處叫谷相的地方。幾幢房子聚在一起，以木板築成的小橋相連著的土地，就是哲平先生跟布藝藝術家妻子由美的工作室，以及他們與家人同住的房子。在房子的附近還有數片屬於他們的農田，種植日常食用的蔬果。

一九九八年時哲平先生一家遷來谷相後，他說自己成為了谷相的弟子。後來，他花了三年時間，在工作室後造了巨型的登窯，登窯造好了，他稱自己是登窯的弟子，那是哲平先生對於身而為人的謙遜，與山，與風，與土，與火共處，向自然學習、向環境學習、向火炎泥土學習。

用陶藝說甚麼

哲平先生在20歲時在岡山縣備前市學習陶藝，之後到了沖繩的知花市，又在常滑市師從日本著名的陶藝家鯉江良二。先後在日本不同的城市學習不同的燒陶技術，本該自立門戶，哲平先生卻在離開了鯉江良二的門下後，帶著妻子Yumi，以及當時才只有一歲的孩子象平，跑去東南亞，踏遍泰國、老窩、印度、尼泊爾、印尼、馬來西亞等地，一去便近一年，目的就是探索自己造陶的目的與意義。

「在開始造陶藝時，雖然身體有著想做陶藝的衝動，但那衝動究竟是甚麼呢？我完全無法理解。我

出生於日本愛媛縣的哲平先生，十來歲時便感覺到自己與世界的價值觀無法協調，人人都說日本人守規、按本子辦事，只是社會上太多言明與不言明的規矩，太多約定俗成，太多理所當然的人生道路，對哲平先生來說都是束縛。「世間太不自由。」哲平先生邊在模具上壓上陶泥，邊說。他用工具往陶碟上削，一刀一刀把原本平滑的表面削得粗糙，原本看來相近的幾個陶碟，變得不修邊幅，卻擁有了各自的表情。哲平先生決定開始創作藝術，就是為了擺脫不自由的世界，在藝術的世界裡，他可以完全忠於自己。大部分人都懷疑能否靠藝術餬口，他卻從不猶豫，因為他的父親小野セツロー（音：Ono Setsuro）是著名的藝術家，繪畫、做雕塑，也造髮釵，看著父親背影成長的哲平先生，知道好的藝術創作足以謀生。他後來在芸芸藝術之中，選擇了陶藝。

144

很想理清自己造陶藝，以及想造陶藝的理由。那時我希望可以遇到工作環境、生活環境很艱難的藝術家。」哲平先生相信，在艱難的環境下仍然堅持創作藝術的，定有其堅定不移的信念，或許能對照自己，從而反思自己。

在哲平先生的工作室的樑上，掛著數幀他自泰國帶回來的油畫，顏色濃烈，筆觸自由奔放。「該是25年前吧，泰國發生軍事政變，這位畫家的作品包含了強烈的政治訊息。除了繪畫以外，他還做演出等，在他身體內，大概有著『非表達不可』的東西吧。」哲平先生的師傅鯉江良二的作品裡，也有著對社會、核武等問題的控訴。「這畫家跟鯉江良二的作品都有著強烈的訊息，那我呢？我要表達甚麼？我不太在意所謂工藝或是實不實用等，那對我來說，最重要的是甚麼呢？就是改變人們的感受，去除人們藏於內心的暴力衝動。」哲平先生說這番話時，眼睛沒有離開過眼前的陶土，看不到我不解的表情。「要怎樣去除呢？」我問。哲平先生停下手的動作，沉思著，彷彿在尋找最合適的字眼。「世上當然有一些是可以掌握的東西，但也有不可掌握的東西、非視覺能看到的東西，單純是感受上的東西，我相信自己有呈現這些東西的能力。」他頓了頓。「只要世上多點美的東西，世界就會不同了。」

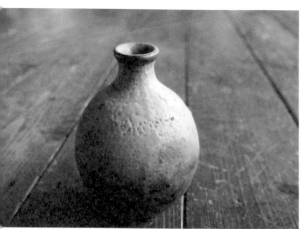

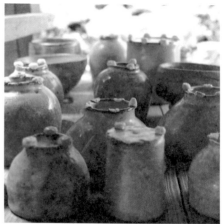

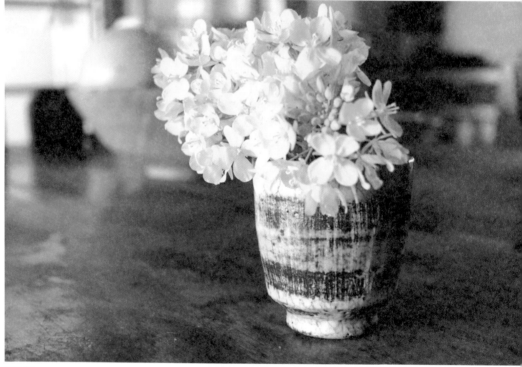

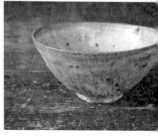

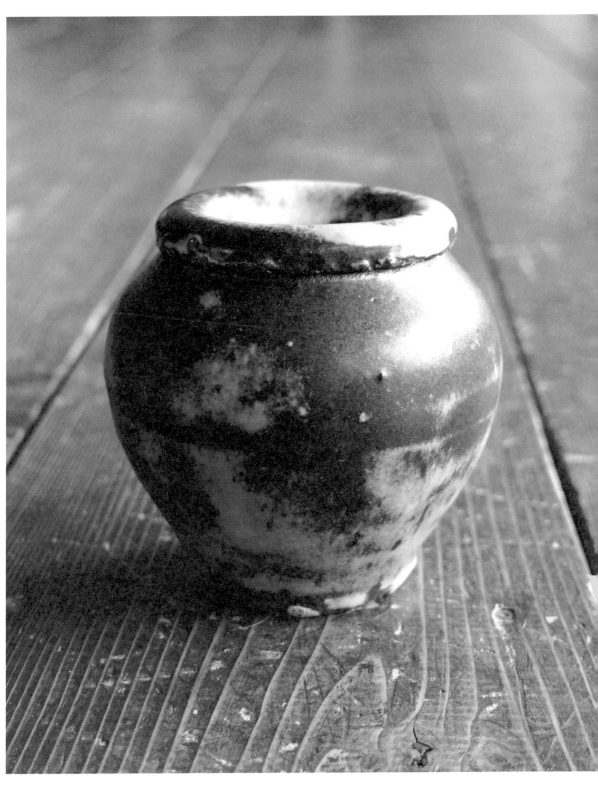

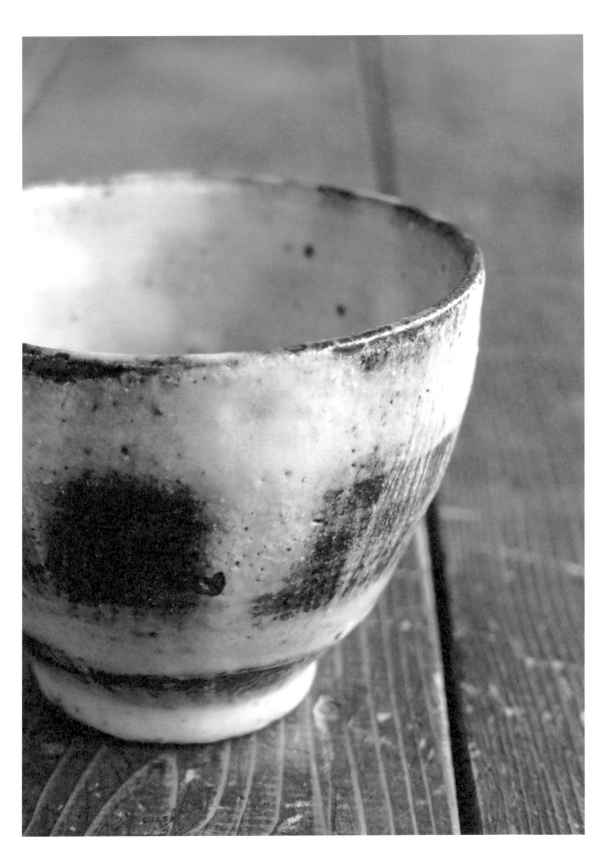

二〇一五年十一月，出版社青幻社為哲平先生出版了第一本作品集，記錄了他自一九八二至二〇一五年33年間的作品。作品大概分為三個時期，一九八二至一九九〇年的常滑前期，一九九〇至一九九八年的常滑後期，一九九八至二〇〇五年的高知前期，以及二〇〇五至二〇一五年的高知後期。最早期的作品極為剛烈，釉藥揮灑的力度、作品上的稜角，把他製作時的情緒狠狠擲出。越後期的作品，則越沉著安穩，但有些還是蘊含著一觸即發的力量，只是表面一層啞色的白釉，如同鎮靜劑，將它們通通壓住。風格的轉變或許跟造陶的年資相關，或許跟人生經驗相關，哲平先生的作品，毫不掩飾地將潛藏在他的價值觀表現出來，又或者說，哲平先生從來沒有打算在陶藝之上，修飾自己、掩飾自己。

「對哲平先生來說，怎樣才算是美麗的陶藝作品呢？」哲平先生抬起擱了幾件完成品的木板，放在風乾陶坯的架子之上，然後回過身來向著我，別過頭，思考著。然後緩緩地逐字吐出，像在嘴裡把它們每一個的形狀都確定過，確保它們與他思想相連。「美就是，感覺純粹的東西，沒有裝飾，沒有說謊，純粹根據創造者的感覺造出來的東西。像濱田庄司的作品，便很大器，很誠實。」哲平先生在書中第一章節寫道，「陶輪記錄了情感。」這是他恩師鯉江良二的一句話。陶輪轉動時以手塑陶，雙手連著內心，稍有恐懼或不安，都會刻在陶土之上，成品便散發出猶豫、過度修飾、刻意討好的氣質，難以穩藏。哲平先生常說自己以身體造陶，而身體最誠實。

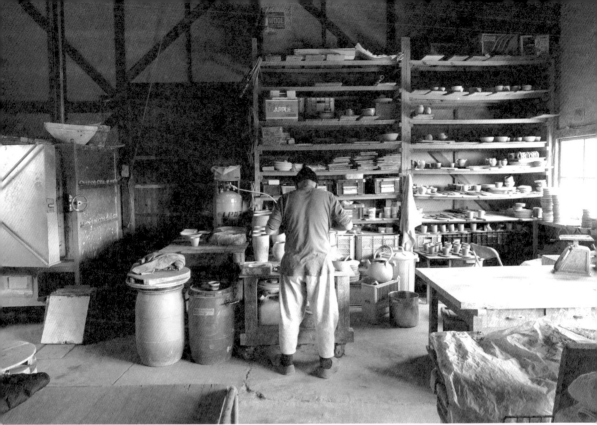

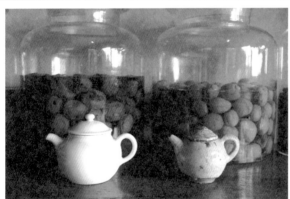

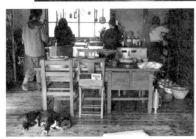

中午時我跟哲平先生、由美、象平、哲平先生的父親 Setsuro 先生、數位徒弟們一起用餐。在舖了色彩鮮艷的桌布的地上，放了散壽司、烏冬、味噌湯、沙拉等等，除了坐在輪椅上的 Setsuro 先生外，我們近十人席地而坐。在地上用餐，是哲平先生與由美在多次的泰國旅行中帶回日本的習慣。在旅行之中，他們被陌生的泰國人招待到家裡用膳，分享食物，分享生命的瞬間，回國後，他們也如同當時受款待般款待人，只要有人到訪，而時間配合得上，都會被邀入席，在為彼此傳菜盛菜之間，將距離緩緩收窄。

離開時哲平先生駕車送我到車站，當時正值冬季，我遙望著山上的梯田，忽然想到：「哲平先生為甚麼你不選擇待過的常滑，或者故鄉愛媛，而決定居高知呢？」哲平先生專注地看著眼前千迴萬轉的小道，良久，才說：「高知是個頗特別的縣，高知人不太在意日本別的城市，覺得只要管好自己就好了。他們也很直接，不愛轉彎抹角。」管好自己，很直接，不愛轉彎抹角，我回味著這些話：

「哲平先生應該在高知這土地上，得到不少共鳴吧。」哲平先生沉思了片刻，「呀……我倒沒想過呢。

……這樣說來，或許是吧。」話畢，哲平先生臉上漾出了燦爛的臉容，原來他笑起來，像個率真的孩子。

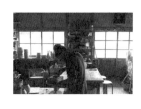

● 小野哲平

一九五八年生於愛媛縣，20歲時往備前學習陶藝，兩年後赴沖繩知花，一九八二年往常滑師從鯉江良二。一九八四至一九八五年間，帶著妻兒走遍泰國、寮國、印度、尼泊爾、印尼及馬來西亞，及後在常滑築窯。於一九九八年於高知谷相設立工房及定居前，曾在泰國的大學造陶及辦展覽等。作品曾於日本、台灣、印度等地展出。

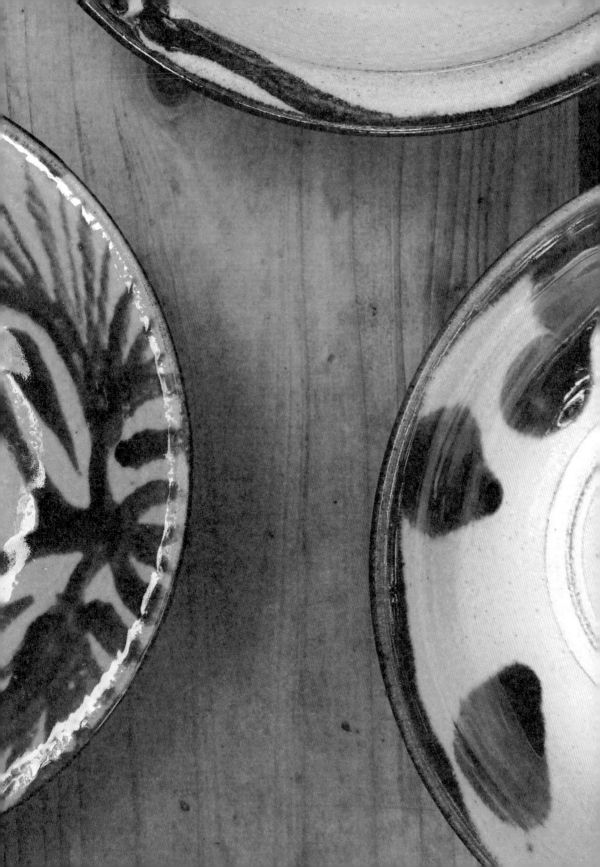

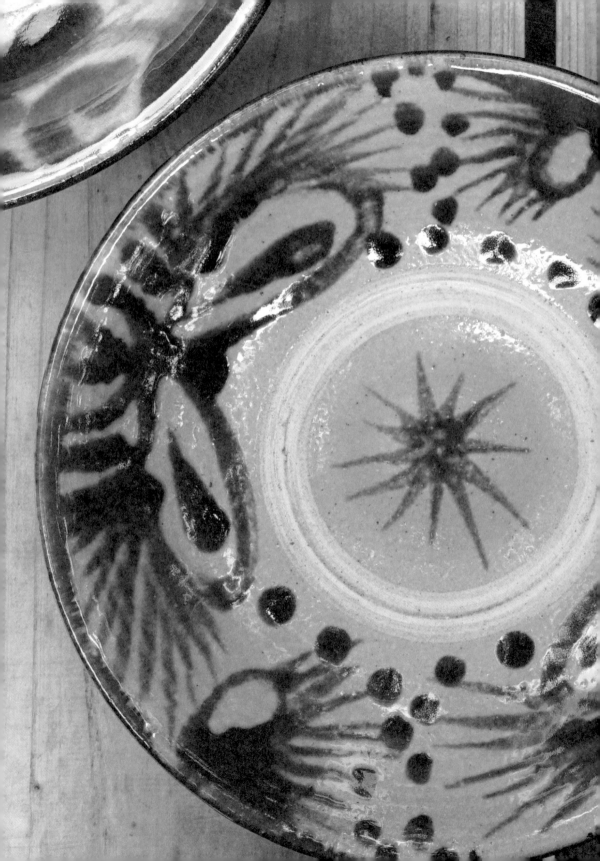

西日本陶藝體驗

朝日燒——
窺看傳統製陶工房

位於宇治川旁的朝日燒擁有四百多年歷史，製作的茶具被視為珍品，釉藥的色彩能凸顯茶的色澤，因而深受茶人喜愛。朝日燒在一九五一年開辦陶藝班，教室就設在巨型的柴窯後方，每次來上課時都得先經過作為店舖及作品展示室的古民家，造陶之餘還能一窺傳統製陶工房的風貌。日本大部分陶藝體驗只是一天的課程，朝日燒的體驗班則較自由，想上幾天、哪時上都可以，老師也會講一點英文，不怕溝通困難。除了一般的陶瓷體驗、親子陶藝製作體驗，更有體驗課程，造好的陶器，能親自用柴火將之燒製。

參加資格：任何人士
報名方法：到朝日燒網站填寫表格
費用：3,240日元起，視乎成品數目而定
網址：asahiyaki.com

米澤工房——
西陣織工房的陶藝體驗

米澤工房位處離京都北野天滿宮十分鐘路程的位置，建築物原是西陣織的工房兼工匠們的住家，要是想順道看看京都老房子，這裡會是不錯的選擇。工房主人米澤猛的父親米澤久是清水燒陶藝家，在追隨父親習陶多年後，於二〇〇〇年於西陣地區設立了自己的工房。米澤工房設有一個小時制的陶藝體驗班，時間足夠為自己製作一口杯或碗子，作為遊旅紀念品。

參加資格：任何人士
報名方法：到米澤工房網站填寫表格
費用：3,000 日元
網址：www.y-kobo.net

瑞光窯——
從一日體驗至三個月的陶藝學校

在京都清水寺附近的瑞光窯，由創辦至今已有近二五〇年歷史了。原本只以製作精巧的清水燒為主的瑞光窯，在第三代傳人土谷稔的次子土谷徹的帶領下，創辦了京都陶藝學校。如果你想在京都專心學陶，大可考慮瑞光窯。課程分為三個月及一年兩種，每星期一、二及三上課，內容非常全面，包括手塑、陶輪塑陶，以至調配釉藥的知識等。但由於瑞光窯無法為遊客申請留學簽證，想入讀一年課程的，需要另想辦法了。另一方面，瑞光窯亦設有一日陶藝體驗班以及與和服租借公司合作的和服及陶藝體驗等。

參加資格：任何人，三個月及一年的課程需要面試。
報名方法：到瑞光窯網站填寫表格
費用：一日課程 2,900 日元起；三個月課程 100,000 日元；一年課程 290,000 日元
網址：www.zuikou.com

滋賀縣陶藝之森——

經驗豐富者

若你是製作陶藝的經驗豐富者，希望多了解日本傳統燒製陶藝的過程，可參與滋賀縣陶藝之森的創作研修館舉辦的實習課程。課程時間以一個星期為計算，期間將協助陶藝之森的駐場藝術家造陶、將陶器放進登窯內整齊排好、看守柴火等的工作。不過實習課程並非長期開設，詳情請留意滋賀縣陶藝之森的網站。

參加資格：陶藝工作者，或在大學修讀陶藝課程的畢業生

網址：www.sccp.jp/artist-in-r/intership

備前陶藝中心——

為期一月的傳統造陶

位於岡山縣的備前陶藝中心設有為期一個月的實驗課程，每周上課五天，學習的主要是徒手塑形及自動轆轤塑形等技術。岡山縣備前市是著名的備前燒的產地，其最大的特色為不使用任何釉藥，器物上棕紅的色彩，都是直接以柴火高溫燒成而留下的痕跡，在備前陶藝中心裏，可以體驗日本傳統造陶的方法。

參加資格：任何人士

報名方法：電郵至 bizentogeicenter@ceres.ocn.ne.jp

費用：每月 30,000 日元

店舖資訊

距離河原町一帶的商店街不遠的丸太町河原町，聚集不少有趣的器物商店，除了自早年便開設的草星、Second Spice 及 Torybazar 之外，還有一家置身在一幢不起眼的平房內的 KIT。KIT 的店主是惠文社一乘寺店雜貨部的負責人，二○一二年時於河原町丸太町開設了 KIT──一家集結了日本工藝、韓國與世界各地的生活道具與衣物等的雜貨店。

KIT 在二○一四年春天，遷進裡街現址的平房裡，一樓是舉辦活動時才開

KIT

地址：京都市上京区信富町 299
網址：kit-s.info

放的空間，而二樓則是商店。搬進新空間的 KIT 比舊店有著更充足的日照，氣氛溫暖開適。一如過往，KIT 選擇的貨物種類仍然極廣，由日本陶藝家製作的器物，至選自美國、英國、匈牙利等的用品；有來自泰國二百日元一紮的彩色塑膠袋，到近十萬的韓國古董都有。

這樣的選貨方式，從商店經營的角度來看，是有點冒險的。若單賣平價貨品或高級器物的話，較容易定位目標客群，但椹木小姐卻不願意為了多做生意，而放棄自己的想法，對她來說東西的好壞與價錢無關，她希望把自己喜歡的、認為好的

東西都放進店裡。「那些定位很清晰的

物。早前，榧木小姐便與料理家青山有

紀一起設計了適合用來作韓式拌飯的

碗──碗口及底部都比一般湯麵碗闊，

方便攪拌。這攪拌碗是由擅長製作白瓷

的陶藝家中本純也製作的。中本純也是

KIT長期合作的陶藝家，其他還包括製

作Slipware的石田誠等。

商店，在京都也有很多了，也不需要由

我來做。」榧木小姐以她一貫爽朗的語

氣跟我說。

陶藝器物方面，KIT除了會引入陶藝家

現有的作品外，也會跟他們合作，訂製

適合現代人越來越多元化的生活的器

一個人的興趣可能將他／她帶到多遠去呢？器や彩々（Utsuwaya Saisai）的店主鶴田小姐自二十多歲開始，便迷上了工藝器皿。本來是從事飲食及服飾業的她，假日時，經常走訪日本各地，拜訪各處的陶窯搜集特色的器物。某天心想，若能作相關的事業也不錯，然後，六年前，亦即是她38歲的時候，便與伴侶碓井先生，創立了Utsuwaya Saisai。去年夏天，再把原來位於四条烏丸附近的店舖，遷到距離大宮車站徒步七分鐘的町家之內。

器や彩々

地址：京都市中京區三条大宮町 263-1
網址：www.saisai-utsuwa.com

「因為希望把商店及藝廊明確地分隔開來，另外，也希望能設立讓客人悠閒地喝茶的空間，所以才決定搬的。」鶴田小姐說。Utsuwaya Saisai 的建築與陳設都非常富有特色，日式的結構，卻配上了西洋建築風格的窗檔。「我們找到這建築時，剛巧遇上這套窗櫺，便請工匠把它裝上去。」現時的 Utsuwaya Saisai 的一樓是商店及咖啡廳，二樓則是藝廊，不定期地展覽鶴田小姐及碓井先生喜愛的藝術家的作品，我到訪這天正在展出伊藤剛俊 製作的瓷器，白瓷漆上了墨黑的鐵釉，風格和洋合一，與

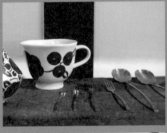

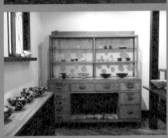

Utsuwaya Saisai 的空間極為相襯。

鶴田小姐說，她跟碓井先生挑選器物時，除了好用易用之外，還希望器物能夠呈現出歡樂的氣質，讓人看著時感到雀躍。或許因為這個原因，Utsuwaya

Saisai 中不少器物極富趣味性，例如藤森 Chikako、茨木伸惠和金井 Yumi 的作品等。另外，本書提到的大谷哲也及大谷桃子、矢島操，還有小野哲平的兒子小野象平等的器物，也能在此找到。

數天前，我在ロク（Roku）中看上了野田琺瑯的儲物盒，店主橋本和美小姐跟我說：「這塑膠蓋子比較容易染到色，儲食物時，我會先封上保鮮膜封著再蓋上蓋子。」我聽著橋本小姐仔細的解說，心想這個應該就是她追求的待客方式了，分享自己的經驗，把商品好的壞的，都說得明明白白。

橋本小姐在開設 Roku 之前，曾經在東京的日常用品商店上班，負責接待客人。對於鍾情與生活道具的她來說，可說是理想的工作。然而，工作越久，她便越感到自己的

ロク

地址：京都市左京區聖護院
山王町 18 番地 Metabo 岡崎 101
網址：www.rokunamono.com

不足，她發現自己只知道產品的好，然而明明一件東西，在使用的過程裡，必定會經歷種種變化，有不少需要注意的地方，但這些她都一無所知。她不甘於以知識來銷售產品，更希望能以使用者的身份跟客人分享經驗。「我希望面對客人時，能夠誠實一點。」橋本小姐說。

二〇一〇年，橋本小姐回到老家開設了 Roku，在這裡，她心安理得地只銷售自己日常生活使用過的產品，恣無忌憚地說它們的壞話。現時 Roku 店內賣的陶器，主要來自日本的民窯，伊賀縣生

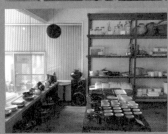

產的土鍋、沖繩北窯、鳥取建興寺窯、熊本小代瑞穗窯等等，甚少陶藝家的個人作品。全都是橋本小姐自己用過的、認為好的東西。自己喜愛的物品，理所當然地希望別人也欣賞，然而她卻覺得若走進店裡的人對她的選擇都愛不惜手，是一件很奇怪的事。「假如跟我擁有著相同價值觀的人，喜歡我選擇的物品是很自然的事，但不可能所有人都跟我的價值觀一樣的。如果因一時衝動買下來，用沒幾次就嫌棄，那東西也太可憐了。」

位於三重縣伊賀市的 Gallery Yamahon
雖然位於遠離都市的山上，卻是不少
陶藝愛好者的旅行目的地。Gallery
Yamahon 的店主山本忠臣先生本身
是建築師，經營陶瓷
生產的父親病倒後，
山本先生便回到故鄉
伊賀。二〇〇〇年，
他將用來充當貨倉的
建築物，改建成為工
藝廊，由於希望讓
更多外國人認識日本
的工藝，在二〇一一
年，於京都開設了分
店うつわ京都やまほん（Utsuwa Kyoto
Yamahon）。

うつわ京都 やまほん

地址：京都市中京區榎木町 95-3
網址：www.gallery-yamahon.com

山本先生自小便接觸陶藝，在十歲左
右時亦會用陶輪製作碗等器皿，現
時不製作，然而專注於「欣賞」。在
選擇器物方面，山本先生重視的要點
難以言喻：「我會選擇
教自己感動的東西。可
能是，形狀、空氣感，
或是氣氛，就像看抽象
畫時的感覺一樣。」山
本先生說日本的工藝雖
然一點都不華麗，然而
卻有著獨特的人性與道
德意識，而在器物之
上，往往能感受到佛教
對日本文化的影響。「在歐美國家著
名的陶藝家的作品都定價很高，但在
日本，即使如安藤雅信般知名的藝術

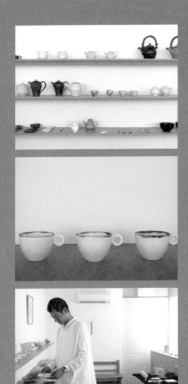

家，一件器皿也只賣數千日元而已。我

想日本陶藝家們也想定價高一點吧，但

大家都忍住了，因為只有相宜的定價，

才能有更多人使用。從這些行為之中，

能看到追求平等的觀念。」只要使用

過，用心細看，自會能感受到日本工藝

的美好，山本先生便是抱著這想法經營

Gallery Yamahon。

在大阪淀屋橋一帶，仍保留著不少建於明治至昭和年間的美麗洋風建築物，而工藝店コホロ（Kohoro）的大阪分店，便設於其中一幢歷史建築物之內。

「Kohoro」一辭是在平安時代，用來形容將馬鞍收進箱子裡時產生的聲音，店主每次聽到這字時，就會聯想到很多小小的生活用品與器物聚在一起，邊發出微小的聲響，邊等待著甚麼事情發生的樣子。因為喜歡這字，就拿來作店名。店主的聯想，其實也正好說明了 Kohoro 的風格。在大阪 Kohoro 之內，各種工藝與生活道具都安安靜靜地待在陽光灑落

コホロ

地址：大阪市中央區今橋三丁目
二番二號
網址：www.kohoro.jp

Kohoro 挑選的陶藝作品都是質樸而不花巧的，像居於稻吉善光質感極為粗糙的器皿、參照了李朝生產的古瓷創作的水垣千悅的作品等等。曾田竜也的茶筒、山岸厚夫的漆器等，都是 Kohoro 的基本商品，其他貨品則不定期更替。另外，店內每個月均會舉辦展覽，能夠一次看到單一藝術家的眾多作品。

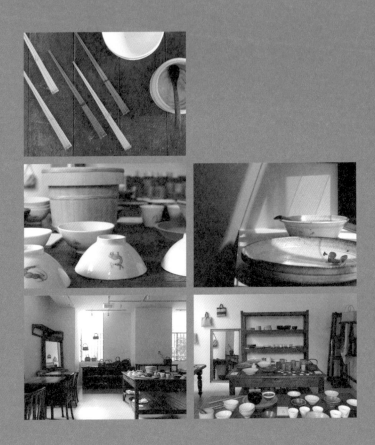

走出大阪谷町四丁目地鐵站，沿著本町通一直往前走，才經過兩個街口，就會見到梅本大廈。電梯在三樓打開門，眼前一個素白空間，那就是大阪著名的工藝藝廊 Shelf 了。

在安全的地方玩耍。另外，這大廈附近就是公園，若父親一起到來的話，便可以帶小孩作點室外活動。」店主說，她也是母親，對日本母親的生活狀況自有深刻的體會。日本人怕打擾別人，帶著活潑的孩子逛工藝小店，總會戰戰兢兢，在 Shelf 之中，便沒有這煩惱了。

Shelf 是一個很特別的空間，店的前半部陳列著日本工藝家的作品，後半部偌大的空間裡，在不設展覽的日子裡，總擺放了積木玩具，作為給孩子遊玩的地方，同時也售賣兒童家具、器物及服裝等。「我希望建立一個讓母親們可以安心帶著孩子到來的地方，母親在看工藝時，孩子能

店主在挑選陶藝家的作品時，有她特別的想法。除了是自己用過，覺得好用的，也希望風格不要過於強烈的，另外，陶藝家的個性也是她的考慮。「因為藝廊的工作，需要跟藝術家深入交往。因

Shelf

地址：大阪市中央区内本町 2-1-2
梅本ビル 3F
網址：www.shelf-keybridge.com

為這個原因，Shelf 長期合作的陶藝家可能不及其他藝廊多吧。」店主為了與心儀的陶藝家合作，對他們多作了解，經常到訪工藝家們的工房。「跟陶藝家接觸過後，對他們的個性及作品才有更深入的認識，也有更多的資訊可以跟顧客分享了。」

與 Shelf 合作無間的工藝家共二十多位，除哲平先生等前輩的作品外，還

有大谷哲也、城進等跟店主年紀相約的工藝家的作品，另外也有富井貴志的木工、岩本忠美的漆器等等。店主的丈夫還於大阪北浜設立了名為 Moto 的咖啡廳，以 Shelf 內的器物提供咖啡餐點等，讓人們能與工藝更加親近。

國家圖書館出版品預行編目 (CIP) 資料

器物無聊：與十三位日本陶藝家的一期一會 / 林琪香
著 -- 二版 -- 新北市：木馬文化出版：遠足文化發行，
2019.06
　面；　公分
ISBN 978-986-359-671-4(平裝)

1. 陶瓷工藝 2. 藝術家 3. 日本

938.09931　　　　108005526

器 物 無 聊

與 13 位
日 本 陶 瓷 藝 術 家
的 一 期 一 會

作者 | 林琪香 · 副總編輯 | 李欣蓉 · 主編 | 李欣蓉 · 封面設計 | 許晉維 · 內頁設計 | 謝捲子 · 木馬文化社長 |
陳蕙慧 · 讀書共和國社長 | 郭重興 · 發行人兼出版總監 | 曾大福 · 出版 | 木馬文化事業股份有限公司 · 發行 |
遠足文化事業股份有限公司 · 地址 | 23141 新北市新店區民權路 108-3 號 8 樓 · 電話 | (02)22181417 · 傳真 |
(02)22188057 · 郵撥帳號 | 19588272 木馬文化事業股份有限公司 · 法律顧問 | 華洋國際專利商標事務所
蘇文生律師 · 印刷 | 凱林彩印股份有限公司 · 初版 | 2017 年 4 月 · 二版 | 2019 年 6 月 · 定價 | 360 元